아트콜렉티브 소격

#2
영대靈臺,
1924

차례

이후의 세계

　불과 얼마 전이었죠. 2019에서 2020으로 바뀌던 그때, 우리는 바야흐로 새로운 세계를 목도하고 있구나, 라는 알 수 없는 생각이 들었습니다. 아마도 2020이라는 숫자 때문이었나 봅니다. 절묘한 형태에서 경쾌한 리듬이 흘러나옵니다. 우아하고 귀여운 율동감이 탁월하지요. 마치 능청스러운 농담처럼도 보였습니다. 2019의 끝없이 상승하면서도 한없이 추락하는 느낌과 달리, 2020은 다가오는 것들을 향해 축포를 터트리는 것만 같았죠.

　아트콜렉티브 소격은 2020의 역동성과 가능성을 차분하게 살펴보고 싶었습니다. 희망이나 기대 같은 말은 빼고 담백하게 미술의 역할을 고민해보고 싶었습니다. 그래서, 다가올 것들을 더듬기에 앞서 백 년 선 1920년대외 젊은 예술가들의 초상을 살펴보았습니다. 물론, 잡지를 통해서입니다. 1920년대는 개성 넘치는 주의, 주장을 담은 동인들의 잡지가 활발했던 동인지의 시대였으니까요.

우리는 1924년에 등장한 《영대》에 주목했습니다

　《영대》의 특이점은 당시 이름을 날린 미술가인 김관호와 김찬영이 글과 그림으로 잡지의 전면에 등장했다는 점입니다. 오스카 와일드의 유미주의 예술을 평론과 문학으로 풀어낸 임장화라는 미스터리한 인물이 잡지 발행을 주도했고, 김동인, 주요한 등의 문사들이 자유롭게 결탁한 문학예술 잡지입니다. 1900년을 전후해서 태어나 스물 중반을 넘긴 이 청년들은, 세기말의 우울에 휩싸여 몸과 마음을 탕진하면서도 예술이 인간을 구원하리라는 믿음을 갖고 있던 예술지상주의자들이었습니다.

　우리는 백 년 된 책을 복원하는 마음으로 《영대》 창간호를 읽고 긴 이야기를 나눴습니다. 국립중앙도서관 귀중본 서고에 보관 중인 특별 합본호를 열람하는 기회도 가졌습니다. 흘러가버린 줄 알았던 세계가 백 년의 시간을 건너뛰며 생생하게 펼쳐졌습니다. 거무스름해진 종이는 나무껍질처럼 바스라지고 있는데, 활자만큼은 놀라울 정도로 선명했죠. 우리는 심장이 뜨거운 예술가들의 저돌적인 민낯을 보고야 말았습니다.

활자 속의 시대는 언제나 현재입니다

모든 해는 그 나름대로의 의미를 갖고 역사 속에 포함됩니다만, 2020이 전 세계를 혼란에 빠트린 전염병의 시대로 역사에 기록될 줄은 상상도 못 했습니다. 팬데믹 이후 세계는 분명 이전과 달라질 것입니다. 이후의 세계에 대한 담론에서 예술은 어떤 목소리를 내야 할까요? 이후의 세계에서 미술과 미술가는 어떤 길잡이 역할을 할 수 있을까요? 그 새로운 시대를 열기 위한 신언과 실천에는 새로운 연대의 방식으로 동인지의 역할이 더욱 중요해지지 않을까요?

아트콜렉티브 소격은 《영대》를 탐구하며 획득한 통찰과 모색의 조각들을 나누고자 합니다. 불온한 시선으로 더욱 크게 움직이고 발언하는 새로운 예술 동인지의 시대가 생성되기를 바라는 마음입니다.

아트콜렉티브 소격

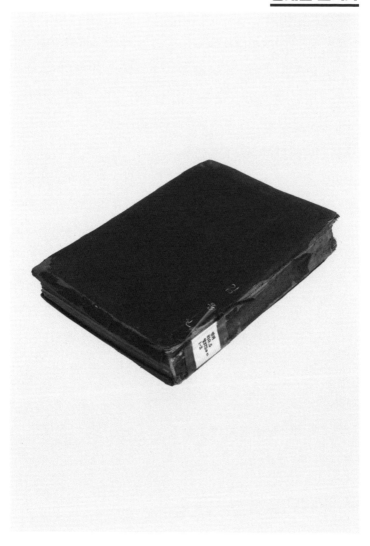

《영대》1~3호 합본호
판형:140×200mm, 높이: 23mm
소장: 국립중앙도서관

국립중앙도서관 귀중본 서고에서 발견된 《영대》는 상상하지 못했던 모습이었다. 가죽 장정을 한 잡지가 나타났기 때문이다. 1호에서 3호까지 모아둔 합본호였으며, 한 권 한 권을 묶은 책이 아니라 속표지와 목차를 새로 만들고 광고 페이지를 뺀 특별 제작본이었다. 표지엔 가죽 장정을 씌웠고 닳긴 했으나 '김동인'이라는 글자가 금박으로 찍혀 있었다. 《영대》 3호에 실린 김동인의 연재 소설 「유서」에 자필로 적힌 그 글자였다.

어떤 이유로 생산된 책일까? 세월의 기름때를 머금어 회화적인 색채를 갖게 된 낡은 장정을 열어보았다. 과거의 봉인을 열고 생생한 활자와 마주하면서 궁금증은 더욱 커졌다. 보존서고의 직원은 이 책이 총독부도서관 시절에 생성된 자료로 국립중앙도서관으로 이관되었다고 설명했다. 그렇다면 고서 컬렉터의 기증 도서라 보기는 어렵고, 출간 즈음 도서관에 입수되었을 가능성이 높았다.

두 가지 가설을 설정해보았다.

첫째, 5호의 발행인이 되는 출판인 고경상이 스페셜 판본을 제작하고 인기 소설가인 김동인의 이름을 찍어 값비싸게 팔았을 것이다.

둘째, 김동인이 자비를 들여 가죽 장정한 책을 만들어 특별한 지인들에게 선물했을 것이다.

어느 쪽이 진실일까?

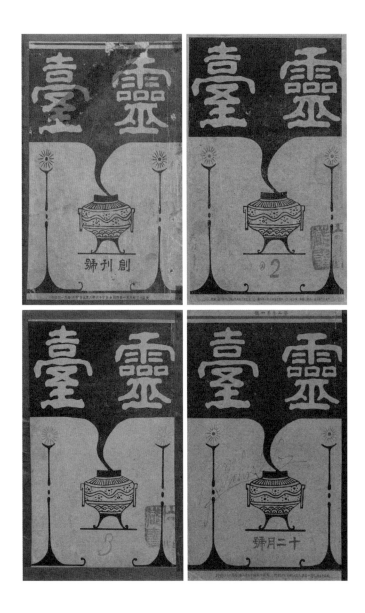

《영대》 창간호부터 4호까지. 김찬영이 표지화를 그렸다.
이미지 제공: 아단문고

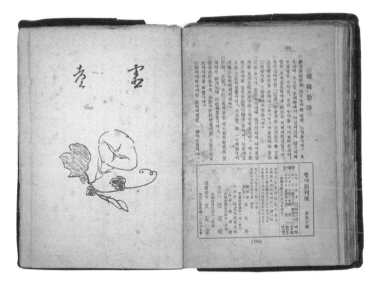

《영대》판권

판형: 140×200mm

출간 년도: 1924년 8월부터 1925년 1월까지, 통권 5호

값: 각 권 50전 /발행인: 임장화

발행처: 영대사(경성부 도렴동 41번지)

인쇄소: 주식회사 광문사(평양부 신양리 151번지)

총발매소: 문우당(경성부 수송동 67번지)

"우리는 결코 어떠한 의미 아래서, 즉 말하자면 해석하여야만 알아볼 깊은 문자로서 명명한 바가 아니다. 오직 '영대'라는 글자의 체재와 또는, '령대'라고 부르는 리듬과 또한 '신령 령靈'자 '집 대臺'자가 합한 그 무드가 우리로서 '영대'라고 명명하게 만들었을 뿐이다. 즉 말하자면, 오직 실재와 표현밖에는 딴 의미가 없다는 것이다."

—김유방, 「영대 상에서」

"모든 구속을 벗어난 분방한 혼이 신의 감정인 환락이든가 포만이든가 평화든가 하는 것에게는 전연히 권태가 된 결과 가슴을 울렁거리게 하고, 마음을 긴장하게 하는 공포와 비통을 열애한 까닭이다. 이러한 악마적 성정은 예술상 순수한 미로써 표현되었다. 그 미에게 한없는 무서움과 영원히 위로받지 못할 설움이 있으나 우리들에게 박해는 절대로 없다. 환락과 포만은 인정과 상대적으로 비교해서 가치를 발휘하는 감정이지만, 공포와 비통은 절대적 가치를 가졌다."

―임노월, 「예술지상주의의 신자연관」

"건설에서 파괴, 완성에서 미성에…… 근래 모든 예술적 경향은 과연 이러한 것이 아닐까. 사실주의의 쇠퇴라는 것이 또한 이것을 증명하는 것이 아닐까. 작품 가운데에서 땀을 보지 못하는 작품을 지금 우리로는 일고의 가치가 없을 것으로 생각한다. 그 노력의 땀은 기실 미성未成예술에서만 볼 것이 아닐까. 미성예술은 희망이 가득한 청춘기가 아닐 수 없으리라. 미와 향락과 애착은 오직 추상적 욕망을 벗어나서는 얻지 못한다."

—김유방,「완성예술의 설움」

"옥타브 미르보의 눈빛은 귀스타브 제프루아에게 들으면 '녹색'이었다. 세브린 부인에게 들으면 '황금색'이었다. 타데 나탕송에게 들으면 '흐르는 개울물 빛'이요, '호수의 맑은 빛'이었다. 사샤 기트리에게 들으면 '밝은 하늘빛'이었다. 발레리, 랭보에게 들으면 '회녹색'이었다. 미르보 한 사람의 눈빛은 보는 사람마다 고양이 눈 이상의 변화가 되었다 한다. 더욱이 맹랑한 것은 이 미르보의 눈빛에 대한 다섯 증인은 모두 미르보와는 친구요 또한 모두 다 문학자였다. 즉 관찰안의 첨예를 자랑하는 사람이라고 한다. 제군! 소위 관찰이라는 것이 얼마나 헛된 것일까. 사실이라는 것이 꿈이라면 문학이라는 것이 어찌 거짓이 아니겠는가."

—김유방, 「영대 상에서」

펼침으로써 활자의 감각을 타고 날아오는 시대의 목소리. 읽음으로써 존재하는 언어들. 잡지의 생명은 그 옛날 끝난 것이 아니었다. 발견의 순간, 현재적 언어로 재생된다. 우리에게 질문한다.

"여기는 이렇게 영혼을 추구하고 있소. 거기, 백 년 후는 어떠하오? 예술은 어디로 가고 있소?"

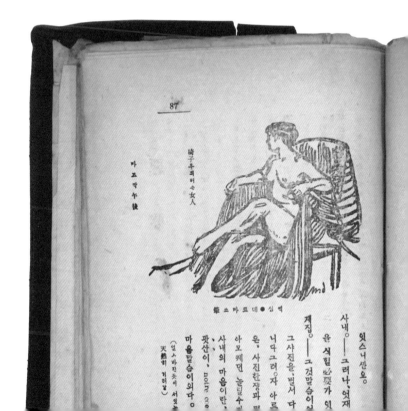

《영대》 창간호 동인들

이광수(1892~1950)

필명: **춘원생, 경서학인, Y생, 노아자닷뫼당백, 장백, 장백산인**

근대적 지식인이자 소설가. 최남선, 홍명희와 함께 '조선 3대 천재'라 불렸고, 남녀 문인들 사이에는 '만인의 연인'이라 불렸다. 끝내 변절한 자 중 하나. 김동인은 모델 소설로 그를 재현해냈으나 그것이 이광수에 대한 변명인지 비난인지는 독자의 몫이다.

김동인(1900~1951) 필명: **김만덕, 시어딤, 김시어딤, 금동**

소설가. 《창조》《영대》로 이어지는 동인지의 중심에 있는 인물. 숭실학교, 메이지학원, 가와바타 미술학교 등을 전전한 초창기 동경 유학생. 평양의 대부호인 아버지의 유산을 순식간에 없애버린 난봉의 끝판왕. 동인문학상의 그 동인. 끝까지 소설을 쓴 자.

임장화(?~1932?) 필명: **노월, 마경, 초적, 야영, 금적**

생몰 연대가 불확실하지만 《영대》 동인들과 또래였으리라. 일본 도요대학 철학과 진학. 1920~1925년 사이 짧은 기간 동안 예술론과 소설을 써내며 왕성하게 활동한 후 대중의 시야에서 사라졌다. 김명순–김일엽과의 연애 스캔들로 1920년대를 떠들썩하게 했다.

김찬영(1893~1960) 필명: 유방

미술 선구자. 평양 출신으로 13세에 결혼하고 동경으로 유학을 떠나 도쿄미술학교 서양화과 졸업. 졸업작품인 〈자화상〉을 제외하고 작품이 남아 있지 않다. 삭성회를 조직했고 기신양행을 설립, 서양 영화를 배급하는 일도 했다. 골동품 컬렉터로 유명했으나 전쟁과 화재로 모두 잃었다.

김억(1896~?) 필명: 안서, 안서생, 석천, 돌샘, 고사리

게이오의숙 영문과를 졸업. 자유로운 감성을 노래하는 시를 쓰고 에스페란토 보급에 앞장섰다. 한국 최초의 번역 시집『오뇌의 무도』, 한국 최초의 창작 시집『해파리의 노래』를 발간. 김소월이 그의 제자다. 한국전쟁 때 납북되어 행적이 불분명하다.

전영택(1894~1968) 필명: 늘봄, 장춘

「화수분」을 지은 소설가이자 목회자. 덕분에 화수분이라는 단어는 시대를 막론하고 낡지 않는 단어로 널리 활용되고 있다. 아오야마학원의 문학부와 신학부를 마쳤다. 한국전쟁 이후 개신교 목사로서 목회 활동에만 전념했다.

주요한(1900~1979)

필명: 요한, 송아, 송아지,
목신, 주락양, 벌꽃, 낙양

낭만적 서정시를 쓴 시인. 「불놀이」로 근대시의 장을 펼쳤다. 3·1운동 이후 상하이로 망명하여 임시정부에서 일한 바 있는 열혈 청년. 안창호 휘하에서 흥사단 단원이자 수양동우회 회원. 최종적으로는 변절한 친일파.

오천석(1901~1987)

필명: 천원

교육계로 진출해서 줄곧 한길을 걸었다. 아오야마 중학부를 마친 뒤 교사로 활동하다가 미국으로 유학을 떠나 박사까지 마쳤다. 1932년에는 보성전문학교 교수로 재직했고 제2공화국 시기 문교부 장관을 역임했다.

김관호(1890~1959)

호: 동우

근대미술사의 가장 앞을 차지하는 인물. 도쿄미술학교 서양화과 수석 졸업. 재학 당시 문부성미술전람회에 〈해질녘〉이 특선을 차지했고, 1916년 평양에서 서양화 최초의 개인전을 열었다. 이런 이유로 남아 있는 그림이 거의 없어도 그는 언제나 유명한 화가로 회자되었다. 《창조》와 《영대》 동인이었고 김찬영과 삭성회를 조직하고 운영했으나 1928년 절필하고 화단을 떠났다.

《영대》동인 외 주요인물

나혜석(1896~1948)

필명: 정월

도쿄여자미술학교를 마친 최초의 여성 서양화가. 주체적 존재로서 여성, 인간을 고민했던 근대적 인간. 세계일주와 구미만유로 세계와 직접 만나는 귀한 경험을 했으나 그 경험은 봉건적 사회와 충돌했다. 자화상에 표현된 어둡고 우울한 뉘앙스와 우아한 색조는 나혜석의 다양한 면을 함축하고 있다.

김명순(1896~1951)

필명: 탄실, 망양초, 망양생

《폐허》《창조》동인. 문단에 대뷔한 최초의 여성 작가. 시인이며 소설가, 《매일신보》기자, 영화배우 등 다양한 직업 활동을 한 선구적 여성인 동시에 데이트 폭력과 유언비어의 희생양이었다. 일본의 뇌병원(정신병원)에서 사망했다.

김원주(1896~1971)

필명: 김일엽

김원주보다 김일엽이란 이름이 더 잘 알려져 있다. 개신교 목사의 딸로 이화학당을 마치고 동경에 유학한 1세대 신여성. 잡지《신여자》를 창간하고 자유연애와 여성의 해방을 부르짖었다. 수많은 남성 연인 사이에 임장화가 있었던 건 우연일까, 운명일까. 일엽은 춘원 이광수가 일본 여성 작가인 히구치 이치요樋口一葉의 이름을 따서 지어준 필명이다.

김환(1893~1938)

필명: 백악, 흰뫼

오산학교를 마치고 동경 유학을 떠나《창조》동인에 합류했다. 소설가가 되고 싶었으나 되지 못했고 문학계에 몸담고 싶었으나 그 또한 가능하지 않았다. 1925년 이후 흥사단 단원으로 중국 북경으로 넘어가 독립운동에 투신했다.

동인지《영대》를 이해하는
명쾌한 길잡이

《영대》를 펼치며
아름다움을 오뇌했던
1920년대의 예술가들을
호명한다. 과거의 활자에서
촉발된 상상력으로 다양한
방식의 글과 생각과 질문이
생성되었다. 20년대를 비추는
상상의 도서관으로 안내한다.

영대
위에서

홍지석

2020년 봄입니다. 새해가 시작됐습니다. 2020년은 '2020년대'라는 새로운 10년이 시작되는 해입니다. 1980년대를 '80년대', 1990년대를 '90년대'라고 줄여 말하는 언어 습관을 따라 앞으로 우리는 이 새로운 10년을 '20년대'라고 부르게 될 것입니다. 새로운 20년대를 반갑게 맞이하면서 우리는 오래된 20년대와 작별을 고합니다.

꽤 오랫동안 우리가 '20년대'라고 부르던 시절이 있습니다. 1920년대 말입니다. 하지만 2020년에 1920년대를 20년대라고 부르기가 참 뭣합니다. 머지않아 사람들은 이 시기를 1920년대라는 풀네임으로만 부르게 될 것입니다. 곧 '30년대'와 '40년대'도 같은 운명을 맞이하게 될 테지요. 명칭의 변화는 의미의 변화를 수반하기 마련입니다. 1920년대를 20년대라고 부를 수 없다는 것은 1920년대가 그만큼 오래된 과거가 됐다는 것을 뜻합니다. 현대성이나 동시대성을 말하기에 너무 오래된 과거가 됐다고 말할 수도 있을 것입니다.

1920년대가 새로운 '동시대성'에 대한 열망으로 들끓었던 시대였다는 점을 감안하면 상황의 변화는 역설적입니다. 다른 영역도 그렇겠지만 예술 영역에서 일어난 변화는 특히 극적입니다. 식민지 조선의 1920년대는 이른바 아방가르드 예술이 처음 등장한 시대였습니다. 당시 예술가들은 그것을 '신흥新興 예술'이라고 불렀지요. 흔히 아방가르드의 번역어로 널리 쓰이는 '전

위前衛'라는 말이 새로 등장해 널리 통용된 것은 1930년대의 일입니다. 1920년대의 신흥 예술가들은 새로운 예술을 통해 신세계의 문을 열고자 했습니다. 자신이 꿈꾼 이상 사회 건설에 이바지하는 예술을 추구한 예술가들이 많았습니다. 1920년대 이후에도 전위를 표방한 많은 예술가들이 신흥 예술가들이 가리킨 방향을 따라 자신의 예술을 펼쳐 나갔습니다.

2020년을 기준으로 거의 백 년 전 과거에 일어난 새로운 예술을 향한 몸부림을 지켜보는 일은 묘한 감정을 불러일으킵니다. 알베르 카뮈가 불혹의 나이에 스물아홉 살에 사망한 아버지의 묘비 앞에서 느꼈다는 "기막힌 연민의 감정"을 떠올려봅니다. 아트콜렉티브 소격이 두 번째 주제로 1920년대의 예술에 주목한 것도 이 기막힌 연민의 감정과 무관하지 않습니다. 오래된 20년대가 곧 사라질 시점에서 새로운 20년대의 미래를 그려봅니다. 이 글은 '우리들의 20년대'에 바치는 조사弔詞 또는 애가哀歌입니다.

1920년대 식민지 조선의 예술

식민지 조선의 1920년대는 1920년 만주 독립군 부대의 봉오동전투와 청산리전투의 승리로 시작됐습니다. 1919년의 3·1운

동은 비록 처참한 실패로 끝났지만 대한민국 임시정부 수립으로 이어졌고 조선의 독립을 향한 지사志士들의 투쟁에 불을 붙였습니다. 1920년대는 독립과 해방을 향한 다양한 갈래의 투쟁이 펼쳐졌던 시대입니다. 식민지 조선의 혁명가, 지식인들은 자유주의와 아나키즘, 사회주의 등 당대의 혁명 사상을 수용, 자기화하면서 억압적 구습의 파괴와 새로운 사회 건설의 길로 나아갔습니다.

일제는 이러한 현실에 대처하기 위해 무단통치에서 기만적인 문화정치로 전환했습니다. 예컨대 일제는 문화 발달을 위한다는 명목하에 《조선일보》, 《동아일보》, 《개벽》 등 한글 매체 발간을 허용했고 조선미술전람회(1922~1944년) 등 새로운 제도를 신설했지만 이는 어디까지나 조선의 문화예술을 더욱 철저히 관리, 통제하여 조선의 현실을 자신들이 원하는 방향으로 주조하기 위한 전략이었지요.

1920년대 식민지 조선의 예술은 이런 사회적 악조건 속에서 태어나 성장했습니다. 이 무렵 다수의 지식인, 예술가들은 소위 문화통치로 열린 틈을 비집고 들어가 혁명 사상과 진보적 예술운동을 학습했고 이를 바탕으로 식민지 조선 사회의 문화예술을 혁신하고자 했습니다. 이를테면 1920년대는 사회주의 등 계급해방 사상에 영향받은 프롤레타리아 예술운동이 만개한 시대였습니다. 그 정점에 1925년에 창립한 카프KAPF, 곧 조선프

롤레타리아예술동맹Korea Artista Proleta Federatio이 있었습니다. 그
런가 하면 1920년대는 화가 나혜석이 "빛과 색의 세계"인 회화
를 통해 몸과 성性의 해방을 추구하는 특유의 예술관을 발전시
킨 시대였습니다. 인상파, 후기인상파의 일정한 영향 아래에서
빛과 색의 환희에 자신의 몸을 개방하고 그 경험을 자기화하는
회화를 추구했던 나혜석의 예술은 여성들에게 "시집가서 벙어
리로 삼 년, 장님으로 삼 년, 귀머거리로 삼 년"을 강요하던 가
부장 사회에 던져진 폭탄이었습니다.

하지만 우리는 1920년대 예술의 뚜렷한 한계를 말해야 합니
다. 1920년대 예술을 주도한 지식인, 예술가의 상당수는 일본
유학생이었습니다. 당연히 이들은 동시대 일본 문화예술에 영
향을 받았습니다. 카프 창립을 주도한 김복진, 박영희, 김기진
등은 일본 유학 시절 계급해방 사상에 심취했고 나혜석 역시
도쿄여자미술학교를 졸업하고 조선미술전람회에 작품을 출품
하여 화가로서 자신의 존재를 공인받았습니다. 1920년대 식민
지 조선에 만개했던 예술을 문화 발전을 중시했던 다이쇼 시기
(1912~1926) 일본의 특별한 사회 분위기, 그중에서도 문예 잡
지《시라카바白樺》의 영향 관계 속에서 논하는 학자도 여럿 있습
니다. 따라서 1920년대 예술을 대하는 우리들의 마음은 착잡
할 수밖에 없습니다. 그것을 무작정 긍정할 수도, 또 무작정 부
정할 수도 없기 때문이지요. 춘원 이광수를 필두로 1920년대를

人生의 路... 亦是 그리...

나도 行 業

당신도 이 萬民의

그리하엿다 이 靈魂이

모든것의 靈魂이

갈지라도 갈지라도 가진 僮僕

경우에서 ᄠᅳᆨᄠᅳᆨ하며 나리를수...

老大師 病魔

빛낸 예술가들 상당수가 일제 말기에 목불인견의 친일 행각을 벌였던 사실도 잊을 수 없습니다.

《영대》의 추억

그런데 10년은 꽤 긴 시간입니다. 10년이면 강산도 변한다고 하지 않습니까? 1920년대도 마찬가지입니다. 우리의 20년대는 생각보다 아니 생각 이상으로 복잡다단했지요. 들여다보면 볼 수록 새로운 것, 놀라운 것들이 나타납니다. 확실히 1920년대 를 일괄해서 이렇다 저렇다 말하는 것은 쉬운 일이 아닙니다. 그래서 1920년대를 섣불리 규정하고 평가하기보다는 거기서 우리가 만난 놀랍고 흥미진진한 것들을 이야기해보려고 합니다.

1920년대는 동인지의 시대였습니다. 《창조創造》(1919년 2월 창간, 1921년 5월 통권 제9호로 종간)를 시작으로 《폐허廢墟》(1920년 7월 창간, 1921년 1월 통권 제2호로 종간), 《백조白潮》(1922년 1월 창간, 1923년 9월 통권 제3호로 종간), 《영대靈臺》(1924년 8월 창간, 1925년 1월 통권 제5호로 종간) 같은 문예 동인지들이 연이어 발간됐습니다. 아트 콜렉티브 소격의 입장에서 보자면 《창조》, 《폐허》, 《백조》, 《영대》 같은 잡지들은 흥미로운 선례가 아닐 수 없습니다. 우리가 지금 하려는 것을 이미 백 년 전에 시도한 사례들이기 때문이지

요. 여러 잡지 가운데 특히 우리의 눈길을 사로잡은 것이 바로 《영대》입니다.

아트콜렉티브 소격이 《영대》에 주목한 것은 무엇보다 이 잡지의 발행을 주도한 이들이 흥미로웠기 때문입니다. 잠시 그 구성원을 살펴보면 편집 겸 발행인은 임노월(임장화), 인쇄인은 양제겸입니다. 김관호, 김소월, 김동인, 김억, 김여제, 김찬영(김유방), 전영택, 이광수, 오천석, 주요한 등 당대의 쟁쟁한 예술가, 문인들이 이 잡지에 관여했습니다. 그 가운데 우리는 《영대》의 실질적인 주역이었던 임노월의 특별한 이력에 주목했습니다. 임노월은 일본 도요대학東洋大學에서 수학하면서 철학과 예술을 연구했습니다.● 도요대학 수학 이전에는 와세다대학 문과에서 오스카 와일드와 근대미술사를 공부했다고 알려져 있습니다. 일본 유학 당시 임노월은 연학년, 김명순 등과 더불어 극단 토월회에 가담해 활동했습니다. 이 무렵 토월회 활동을 함께 했던 김복진은 임노월 등과 더불어 "연극은 종합예술이니 우리들의 포부를 표현할 수 있을 것"이라는 기대로 토월회를 결성했다고 회고한 적이 있지요.

철학, 문학, 미술을 섭렵한 토월회 출신의 예술가답게 임노월은 매우 복합적인 인간이었습니다. 그는 장르를 넘나드는 예술가였던 것입니다. 일본 유학을 마치고 귀국한 임노월은 《조선일보》에 「오쓰카 와일드의 예술을 논함」(1921년)이라는 글

● 임노월이 수학한 도요대학은 종교학과 철학이 우세한 학교였는데 당시 이곳에 문제적 개인이라 할 만한 철학자 와쓰지 데쓰로和辻哲郎, 그리고 야나기 무네요시柳宗悅가 교수로 있었다.

을 발표했습니다. 임노월이 표현파 영화 〈칼리가리 박사의 밀실〉(1920년)을 보고 이 극劇의 심각한 인상에 자극받아 잡지《개벽》에 발표한 「최근의 예술운동―표현파와 악마파」(1922년)에는 보들레르, 에드거 앨런 포, 오브리 비어즐리, 그리고 뭉크와 칸딘스키에 관한 흥미로운 논평이 실려 있습니다.《영대》창간 전후에 임노월은 "자연을 초월하여 영혼의 율동을 무한히 고조하는" 악마파와 표현파에 열중하고 있었습니다. 또한《영대》의 또 다른 주역이던 김억은 1921년 번역 시집 『오뇌懊惱의 무도』를 출판했습니다. 폴 베를렌, 샤를 보들레르, 윌리엄 예이츠 등 낭만주의, 상징주의 시인들의 작품들을 수록한 이 시집은 조선 최초의 시집이자 번역 시집이었습니다. 『오뇌의 무도』표지화를 서양화가 김찬영(김유방)이 제작했습니다. 그는《영대》의 표지화도 제작했습니다.♦ 김찬영은 김유방이라는 필명으로《영대》에 몇 편의 흥미진진한 글을 발표했습니다.

　　그러니까《영대》는 서구 예술 사조 가운데 특히 낭만주의, 상징주의, 그리고 표현주의에 열중했던 예술가들이 함께 만든 잡지라고 말할 수 있습니다. 그런데《영대》동인들은 왜 낭만주의, 상징주의, 그리고 표현주의에 열중했던 것일까요?

♦ 창간호의 편집 후기에서 김찬영은 "솥뚜껑에 박힌 영대라는 글씨는 창간호에는 왕희지 씨의 필적을 구하여" 썼고 다음 호에는 당 태종의 글씨를 준비했다고 썼다. 그는 미리 준비해둔 중국 고대 필가 십여 인의 글씨 등 모든 필적을 찾아 매호 새것으로 교체할 것을 기약했다. 그것은 곧 "일종의 창작"이라는 것이다. 그러나 어떤 이유에서인지 이후에도 잡지 표지는 영대 솥뚜껑에 동일한 왕희지의 글씨를 사용했다.

오뇌의 시대, 이상한 미美

　임노월은 1922년에 발표한 글에서 "예술의 진眞은 외계와 일치하는 것이 아니라 예술가의 내계와 일치하는 것"이라는 신념을 드러낸 적이 있습니다. 예술은 재현하는 것이 아니고 표현하는 것이라고 그는 주장했습니다. "모든 물질을 각멸却滅 시키고 그것을 정신화"하는 것이야말로 예술의 사명이라는 것이지요. 이러한 신념은 1924년 《영대》 창간호에 실린 "근대의 예술은 자연에 대한 오뇌의 표현"이라는 주장으로 이어졌습니다. 예술가들의 과제란 당대의 인간들이 이미 분명하게 실현한 것을 단순히 예술로서 반복하는 것이 아니라 정신의 운동을 통해 인간이 나아갈 길을 제시하는 일이라는 것이지요. 물론 이렇게 "창조의 이상은 언제든지 완성되기 어렵기" 때문에 예술은 완성의 미美가 아닌 미완성의 미를 갖는다는 것이 그의 판단이었습니다.

　미켈란젤로나 로댕이 그랬듯 정신적인 것을 추구하는 사람들은 완성보다는 미완성을 선호합니다. 아직 현실에 구체화되지 않은 것을 표현하기 위해 예술은 완성태로 드러나서는 안 된다는 것이지요. 로댕을 사랑했던 《영대》의 동인들은 미완성에서 창조에 대한 영구한 오뇌懊惱를 발견했습니다. 그들에 따르면 오뇌는 "영구히 사라지지 않는 열정"을 표현하는 단어입니다.

　임노월은 오뇌의 열정이 철학적 관념이나 종교적 해탈 같은

것을 추구하지 않는다고 말했습니다. 그러니까 '만족'이나 '평화' 따위의 사람을 안심시키는 감정이 아니라 '공포'나 '비애', '불안' 따위의 악마적 감정, 곧 사람을 들썩이게 만드는 감정이 우리 시대가 원하는 아름다움이라는 것입니다. 그는 이것을 '이상한 미'라고 불렀습니다.

'오뇌'는 《영대》 동인들이 유난히 사랑했던 단어입니다. 이 단어는 곧 식민지 조선 전체에 퍼져 나갔습니다. 1920년대의 신문, 잡지에서 오뇌라는 단어를 어렵지 않게 찾을 수 있습니다. 오뇌는 1920년대 예술장場에서 가장 유행한 단어라고 말할 수 있을 정도지요. 그 시절의 지식인과 예술가들은 누구나 오뇌를 일삼았습니다.

하지만 유감스럽게도 지금 오뇌는 거의 사용하지 않는 단어입니다. 따라서 이 단어의 심오한 의미를 헤아리기가 쉽지 않습니다. 오뇌와 더불어 《영대》 동인들이 즐겨 쓴 또 하나의 단어는 '영靈'입니다. '영적 자기', '신령으로서의 자기', '영의 비상', '잠든 영', '처녀의 영' 등 사례가 아주 많습니다. 심지어 잡지의 이름도 '영대靈臺'•입니다.

'영'은 '영혼', '신령' 할 때 쓰는 '영靈'입니다. 오뇌에 비해서 '영'은 지금 우리도 꽤 즐겨 쓰는 단어이긴 하지만 그 뜻을 헤아

• '영대'라는 제목은 김유방(김찬영)에 따르면 중국 고서에도 여러 해석이 있으나 결코 어떤 의미 아래서, 즉 "말하자면 해석해야만 알아볼 깊은 문자로서 명명한 바가 아니"었다. 오직 "'靈臺'라는 글자의 체제體制와 또는 '령대'라고 부르는 리듬과 또한 '신령 령'과 '집 대'자가 합한 그 무드가 우리로서 '靈臺'라고 명명하게 만들었을 뿐"이라는 것이다. 김유방에 의하면 이 제목에는 "오직 실재實在와 표현밖에는 딴 의미가 없다". 김유방, 「靈臺 上에서」, 《영대》 창간호, 1924년 8월, 166쪽.

나도 짝한 남의 글을 解剖하여 버렷다. 多謝〈

(九月二十五日 김...

（가나다順）　同人

———◆◆◆———

素月　岸曙　惟邦　늘봄　春園　蘆月　天園
金　　金　　金　　金　　田　　李　　林　　吳　　朱
觀　　廷　　東　　瓚　　榮　　光　　長　　天　　耀
鎬　　渟　　仁　　億　　濟　　永　　澤　　洙　　和　　錫　　翰

리는 일은 역시 쉽지 않습니다.

그러나 확실한 것은 '오뇌'와 '영'을 경유하여 1920년대 식민지 조선의 예술가들이 이른바 "주관 강조의 현대예술"로 나아갔다는 점입니다. 그러므로 1920년대는 내면의 표출을 중시하는 근대적인 예술가 주체가 탄생한 시대라고 말할 수 있습니다. 실제로 1920년대가 저물고 1930년대라고 하는 새로운 10년이 출현할 즈음에《영대》를 정신적으로 계승, 발전시킨 후계자들이 식민지 조선에 출현했습니다. 김용준이 1927년에《학지광》에 발표한 글은 극단적 사례라고 할 수 있을 것 같습니다.

자연을 재현하려면 사진 기계가 가장 완전하다. ……결코 사람으로는, 정신과 심령心靈이 불타는 사람에게는 이러한 기계적 예술이 불필요하다. 심령을 표현하자. 내용의 본질적 가치에 있어서 값있는 표현을 하자. 우리는 부르주아가 아니다. 도취와 향락으로 만족하는 부르주아가 아니다. 우리는 힘에 넘치는 혁명기에 있는 현대인, 프롤레타리아트다. 힘! 힘! 혁명! 혁명! 취약한 모든 것을 파쇄破碎하라. 경건한 정신의 힘을 표현하자. 형식과 전통의 예술을 파괴하고 현대적 의식에 있어서 주관의 강약적, 적극적 표현을 주요소로 하자. 여기에 표현파 예술의 내용의 전부가 있으며 현대적 의식에 있어서 그 가치를 알 수 있다.•

• 김용준, 「엑스프레손니즘에 대하여」, 《학지광》 제28호, 1927년, 68쪽.

偶々沈黙

葉。

――未完――

영대 위에서

2020년대가 출발하는 시점에 1920년대의 텍스트와 작품들을 읽는 것은 과연 쉬운 일이 아니었습니다. 하지만 《영대》에 수록된 온갖 텍스트들을 읽는 일은 상당히 즐거운 작업이었다는 것을 고백하지 않을 수 없습니다. 이 텍스트들—그것이 시든 소설이든, 비평문이든, 아니면 편집 후기든—은 상상력을 촉발하는 힘을 지니고 있습니다. 아트콜렉티브 소격의 동인들은 영대靈臺 위에서 출발해 저마다의 상상력을 펼쳐 나갔습니다. 그 과정에서 하나의 완성태로만 보였던 1920년대가 달리 보이기 시작했습니다. "긴장이 풀리고 또한 향상미가 없는 한 시체"에 불과했던 시대가 "애착성과 향상미와 기대, 욕망, 그밖에 뜻하지 못하는 선과 색, 무드로 가득한" 시대로 다가왔습니다.•

다만 1920년대를 빛낸 수많은 작품들이 소실되어 지금은 흐릿한 사진이나 소문으로만 남아 있는 것이 안타까울 따름이었지요. 《영대》에서 출발한 탐구와 추적의 결과물들과 함께 떠나간 우리들의 20년대를 즐겁게 추억하는, 아니 오뇌하는 시간을 깃기를 바랍니다.

• 김찬영에 따르면 완성完成예술의 형체라는 것은 "실로 모든 심적 고백에서 떠난 긴장이 풀리고 또한 향상미가 없는 한 시체"에 불과하다. 반면 미성未成예술 그것을 볼 때에 우리는 "얼마나 많은 애착성과 얼마나 많은 향상미와 또한 기대, 욕망, 그밖에 뜻하지 못하는 선, 색, 무드, ……이러한 정열과 긴장"을 느낀다는 것이 김찬영의 주장이다. 그는 사실주의의 쇠퇴가 근래의 예술이 완성에서 미성으로 이행 중임을 증명하는 것이라고 썼다. 김찬영, 「완성예술의 설움」, 《영대》 창간호, 1924년 8월, 23~25쪽.

동인지 《영대》로
1920년대를 읽다

메이지 시대 미술가들의 모범이 되었던 서구 아카데미즘의 권위는 인상주의의 출현으로 급속도로 붕괴했다. 메이지가 다이쇼로 바뀐 1912년에 프랑스에서 돌아온 이시이 하쿠테이는 《와세다문학》에 개재된 글을 통해서 서양 미술계에 일대 지각변동이 일어나고 있음을 알렸다. 아카데미즘에 반발한 로댕이 〈지옥의 문〉 제작에 착수한 것은 1880년의 일이었고, 세기말의 표현주의 대표화가 뭉크의 〈절규〉는 1893년에 그려졌다. 고흐, 고갱에 대한 평가가 높아짐과 동시에 프랑스에서 포비즘이 일어난 것은 1900년대 초기였다. 동시에 독일에서는 표현주의가 번성했다. 세잔 이후를 계승한 큐비즘이 탄생한 것이 1908년의 일이다. 1910년 '미래파 화가 선언'이 발표된 후, 다음 해 1911년에는 칸딘스키, 클레 등이 '청기사파'를 결성했다. 아카데미즘은 이미 주류에서 벗어났고 자연주의에 반해 예술가의 자유와 개성 표현을 지상의 목표로 하는 20세기 미술이 대두되었다. 전위미술을 포함해 거의 모든 사조가 출현했고, 그들의 정보는 대개 의문의 여지없이 일본에 전해져 민감하게 받아들여졌다.

1910년에 창간한 잡지 《시라카바白樺》는 매호 컬러 인쇄 도판을 개재해 젊은 미술가들에게 큰 자극을 주었고, 1912년에 90쪽에 달하는 반 고흐 특집호를 발간한 것에서 절정을 이루었다. 조각가이자 시인인 다카무라 고타로가 잡지 《스바루》에 개재한 「녹색의 태양」이라는 평론에서 "누군가 '녹색의 태양'을 그리더라도 나는 이것을 틀렸다고 말하지 않을 작정이다"라며 표현주의에 대한 공감을 드러낸 것이 1910년의 일이었다.

—쓰지 노부오, 『일본미술의 역사』 중에서

《영대》 창간호 리뷰:
예술의 선언,
예술가의 태도

아트콜렉티브 소격

#1 동인지 《영대》,
예술가의 탄생을 예고하다

예선 '《영대》창간호 리뷰'를 위해 모여주셔서 감사합니다.《영대》라는 동인지를 통해서 백 년 전의 1920년대를 살피며 새롭게 밝아온 우리의 20년대를 점검해보자는 취지로 마련되었습니다. 실물을 펼치진 못했고, '아단문고(adanmungo.org)' 사이트에서 원문 보기로 1호에서 4호까지 넘겨볼 수 있었습니다.

　읽어가는 게 쉽지는 않았어요. 국한문 혼용이긴 한데 한자가 너무 많았죠. 그 1센티미터가 진입할 수 없는 장벽처럼 느껴졌어요. 그러나 당시 인물들의 생생한 목소리는 감동으로 다가왔습니다. 저 역시 잡지인으로서, 또 책을 만드는 사람의 입장에서 책의 물성, 그러니까 구성, 편집에 집중하며 한 권의 책을 복간하는 마음으로 들여다보았습니다. 먼저, 광고, 목차, 편집 후기, 가격, 발행처와 인쇄소의 위치 등을 살펴봤는데요. 그러고 나니 책을 만든 사람들의 실루엣이 어렴풋이 드러났고, 이 책(《아트콜렉티브 소격》)을 만드는 우리와 닮아 있을 거라는 친밀감을 갖게 됐습니다.《영대》를 함께 보자고 제안해주신 분이 홍지석 님이죠.

지석 헌책방에서 책 두 권을 샀어요. 상허학회에서 나온『1920년대 문학의 재인식』『1920년대 동인지 문학』인데요. 상허학회에서 20년대 동인지, 문예지들을 읽는 모임을 장기적으로 했

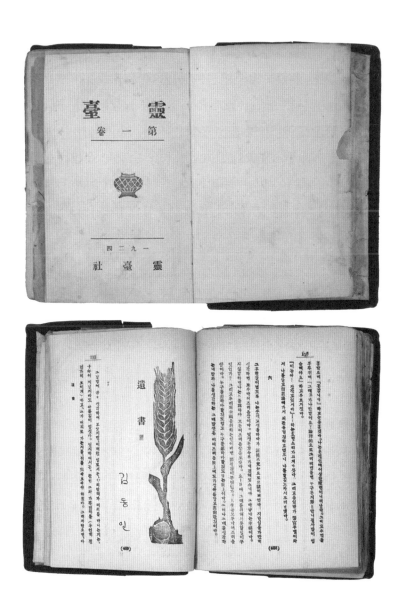

▲ 《영대》 창간호 속표지.

▼ 김동인의 연재 소설 「유서」. 김동인의 이름이 가필되어 있다.

었나 봐요. 선택된 텍스트는 《창조》《백조》《폐허》《폐허이후》 《조선문단》《개벽》이었어요. 여기에 《영대》가 빠져 있는 게 좀 이상했어요. 보통 《창조》《백조》《폐허》로 이어지는 1920년 대 문학이라고 말하면서 늘 《영대》를 빼놓거든요. 《폐허》보다 《영대》가 더 오래 발간되었는데 말이죠.(《폐허》1회/《영대》5회)

　《폐허》는 유명한 염상섭이 주도해서 발간한 데 비해, 《영대》 의 발행인인 임장화는 그의 문학적 위치에서 보면 사라진 인간 이나 마찬가지였겠죠. 해외 문학의 번역에 대한 거부감도 컸던 듯하고요. 《창조》 동인이 대부분 옮겨 왔음에도 불구하고 《영 대》는 한국문학사에서는 비주류로 존재합니다. 그러나 《영대》 야말로 20년대의 특성을 풍부하게 보여줍니다. 20년대 동인지 의 전체적인 역사성 안에서 충분히 다뤄질 수 있는 매체예요. 한국문학사에서 동인지가 특별한 위상을 차지하는 건 1920년 대가 시작이자 끝이며, 문학과 미술이 결탁해서 만들어진 잡지 의 처음이자 마지막이에요. 잡지가 문학과 미술을 같이 엮어야 했던 이유들을 이 책이 설명하고 있는데, 그 점은 조금 뒤에 이 야기해볼게요.

경여　전 요즘 일본 근대 문학을 살펴보고 있었는데, 《영대》와 함께 얘기해볼 수 있는 흥미로운 점이 아주 많습니다. 일본의 1920년대 역시 근대 대중문화가 발현하던 시기로서, 교육이 확 대되면서 대학이 많이 생기고 출판물이 엄청나게 늘어나요. 대

량 출판도 이루어집니다. 당시 유행하던 말이 엔타쿠, 엔폰인데요. 1엔짜리 택시와 1엔짜리 책을 말하죠. 도쿄는 1910년도에 인구 3백만을 훌쩍 넘고, 1930년대에는 인구 5백만에 이르는 메트로폴리탄이 되죠. 그러니 1엔짜리 책, 즉 아주 값싼 문고본도 가능했어요.

일본의 근대 문화를 주도해온 것이 바로 잡지에요. 일본은 우리보다 십 년 앞선 1910년대에 동인지의 전성시대를 이룹니다. 《시라카바》는 문학과 미술을 결합한 동인지로, 1910년에 시작해 1923년 관동대지진 전까지 발행된 일본 문학에서 가장 중요한 잡지입니다. 우리나라 동인지들이 워낙 짧게 발행된 것에 비하면 발행 기간도 아주 길었어요(통권 160호까지 발행). 미술가들이 참여했고, 올컬러로 그림을 실었던 것도 획기적이었죠.

당시 일본은 서양의 자연주의 문학이 들어와 변형되어 사소설, 고백소설의 형태로 개인의 문제를 낱낱이 드러내는 소설들이 널리 퍼져 있었어요. 《시라카바》는 이에 반발해 아쿠타가와 류노스케의 예술지상주의 문학을 높이 평가하며 문학계에 큰 영향을 끼쳤거든요. 그러니까 《시라카바》 등 당시의 잡지가 외쳤던 일본의 1920년대 목소리들을 관찰하고 거기에 동참했던 한국 유학생들이 관동대지진 후에 한국으로 돌아오면서 《영대》와 같은 동인지가 나온 것이 아닐까 생각해보았습니다.

상준 페이지가 너무 낯설어서 처음엔 막막하게 읽을 수밖에

없었는데요. 잡지는 잡지구나 싶게 몰입하게 되면서 마지막에 실린 소설에 이를 때쯤엔 영화를 보는 것 같은 재미도 느꼈어요. 《영대》에서 근대성을 정의하는 부분이 눈에 띄었는데요.

서구에서 말하는 것과 결이 거의 같아서, 우리 문학이 서양 사조에서 강한 영향을 받았음을 이해하게 됐어요. 예를 들면, 유한성과 무한성이라는 철학적 개념을 서술하거나, 근대성의 특징이 완성이 아니라 미완을 쫓아야 한다는 부분 등이 눈에 띄었는데, 그때 언급된 로댕의 이야기가 게오르그 짐멜이 다뤘던 로댕에 대한 텍스트와 아주 흡사합니다. 이들이 서구의 개념을 그저 받아들였던 건 아닌가, 그런 의심이 들었죠.

경여 그러니까 그대로 베낀 거 아닌가…… 그런 의심이죠?

상준 게오르그 짐멜의 텍스트 중에 '로댕 조각에 나타난 운동 모티프'라는 글이 있는데, 조각가의 입장에선 《영대》의 글과 비교하게 되더군요. 미켈란젤로의 완성미와 로댕의 미완성의 미학은 시대별로 함의하는 바가 달라지는데요. 그런 걸 염두에 두고, 임노월의 소설 「T선생과 난봉 처녀」를 보면 아주 흥미진진해요. 인물이 어쩜 이렇게 소심한지, 캐릭터를 살피면서 읽으니까 재밌더군요. 홍상수 영화 같기도 하고. 그다음 소설에서도 신여성의 캐릭터가 일관되게 등장해요. 다음 호에서는 이 예술적 관점이 어떻게 전개될지, 소설이나 다른 글에서 어떻게 나타날지 궁금해지더군요.

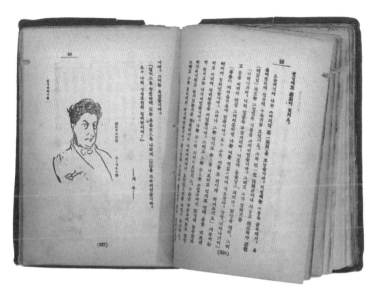

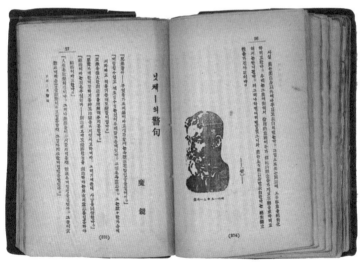

김관호가 작업한 삽화.
《영대》 동인들에게 영향을 끼친 다국적의 예술가들로 보인다.
삽화는 내용과 무관하게 등장한다.

지연 《영대》는 저로 하여금 계속 과거로, 그 시절로 되돌아가 보게 만들었어요. 그 사람들이 너무 궁금해졌어요. 요즘 나오는 예술 잡지나 문학 잡지에 실린 글은 왠지 가면을 쓰고 있다는 생각을 지울 수 없었거든요. 그런데 《영대》는 하고 싶은 말을 다 하는 책이에요. 사람들과 소통하겠다는 의도 없이 내지르듯 썼다고 할까요? 예술가의 솔직한 민낯을 본 것 같아요. 예를 들면 「완성예술의 설움」에서 어떤 공연에 대해 이야기하는데 독자 입장에서는 그게 무슨 공연인지 모르는 사람도 많지 않겠어요? 그러나 독자층의 눈높이에 맞춰서 설명을 달아줄 생각이 전혀 없어요. 내가 아는 것을 그냥 쓰는 게 중요했던 거죠.

김찬영이라는 사람이 자꾸 눈에 들어왔어요. 피상적인 김찬영이 아니라 생동하는 김찬영이 보여요. 김찬영은 《영대》의 표지 작업을 했는데 《창조》표지화도 그렸죠(《영대》의 내지 드로잉 삽화는 김관호가 그렸어요). 말을 타고 가던 사람들이 내려서 한 방향으로 걸어감으로써 평화를 설명하고 있는 그림이에요.(《창조》8호) 예언자가 등장하는 표지화(《창조》9호)도 좋아요. "위로 위로 한없이 높은 곳으로"라고 적혀 있는데, 그런 식으로 의미 하나하나를 모두 담은 그림이란 걸 알게 됐습니다.

혜경 번역가의 입장에서, 김억의 번역 시집 『오뇌의 무도』에 꽂혔어요. 이 책은 일본어, 영어, 프랑스어를 참고해서 에스페란토를 중점적으로 번역했다고 해요. 저는 이 책의 원본, 원문을

찾아보고 싶었어요. 김억은 국문학사에 등장하니까 알고는 있는데, 내 경우엔 월북한 작가들을 학교에서 거의 배우지 않았거든요. 같은 시기에 《영대》 동인으로 참여했다고 하니 반가웠어요.

'오뇌懊惱'라는 말은 지금은 쓰지 않는 말이죠. 고뇌, 번뇌의 의미인데, 어쩐지 번역어일 것 같아요. 어떤 단어였을까요? 지금은 사라진 단어라서 더 궁금해요.

경여 에스페란토는 하나의 운동으로 존재했었고 당시 평화의 언어로 인식됐어요. 전쟁 포로들이 에스페란토로 편지를 쓰면 검열하지 않고 전달해주었다고 해요. 김억은 에스페란토에 심취했었고, 에스페란토로 된 오리지널 시를 쓰기도 했어요.

지연 『오뇌의 무도』 표지화를 김찬영이 그렸어요. 오렌지 색깔의 양귀비가 그려져 있죠. 식물 모티프는 《영대》에 실린 임노월의 「식물의 예술미론」과 연관지어 볼 수 있겠네요.

#2 영대의 미술 선언:
표현주의와 상징주의

지석 이 시기의 정신으로 말하자면 표현주의와 상징주의를 들수 있습니다. 회화에서는 '표현주의' 하면 모름지기 청기사파와 다리파가 대표적이죠. 우리에겐 그것 말고도 정신을 표현한 작업들이 있어서 이것이 상징주의와 연결되곤 합니다. 오스카 와일드와 뭉크를, 보들레르와 칸딘스키를 동시에 이야기하는 독특한 화법이 존재하죠. 분명 화가들 중에는 이를 따르는 그림을 그린 이도 있을 겁니다. 그런데 남아 있는 작업이 없죠.

어렵게 한 장을 찾아냈는데 바로 이것입니다. 이승만의 〈기아와 애의 교향곡〉이라는 그림인데요.《동아일보》1925년 1월 1일자에 실려 있어요, 제목이 너무 재밌지 않습니까? 그리고 또 함께 볼 이승만의 그림은 '카프ᴷᴬᴾꟳ' 기관지인《문예운동》의 첫 호(1926년 2월호)에 실린 〈자화상〉입니다.

아단문고에서《문예운동》도 볼 수 있는데요. 표지부터 넘겨봅시다. 그러면《시대일보》《동아일보》《조선일보》순으로 광고가 나오고 권두 칼럼으로 벽초(홍명희)의 「신흥문예의 운동」이 시작됩니다. 바로 그다음 페이지에 이승만의 〈자화상〉이 실렸어요. 그림이 일단 너무나 독특한데요. 독일 표현주의의 기운이 느껴지죠.

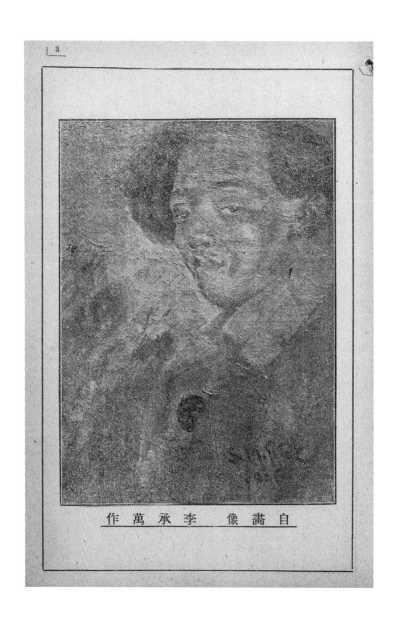

作萬承李　像畵自

《문예운동》1호에 실린 이승만의 〈자화상〉.
이미지 제공: 아단문고

임노월이 《영대》를 통해서 이야기하는 표현주의 회화를 유심히 찾아본 결과 1920년대에 그것을 가장 잘 보여주는 것은 이승만이었어요. 이승만은 동경 가와바타 미술학교 출신으로 토월회 멤버였어요. 임노월도 토월회 멤버죠. 둘이 거기서 알게 됐을 거예요. 이승만은 20년대의 총아였어요. 조선미술전람회에서 상도 좀 받았고요. 1935년에 박종화의 『금삼의 피』의 삽화를 그린 뒤부터 삽화가로 전향했어요. 이승만처럼 일군의 동경 유학생 그룹에는 독일 표현주의를 따르는 그림을 그린 화가들이 있었을 겁니다.

경여　김관호의 그림에선 그런 뉘앙스가 없는 것 같은데요?

지석　없지 않습니다. 김관호의 〈해질녘〉을 보면, 스승인 구로다 세이키의 외광파적 영향을 받았지만 목욕하는 나신을 뒤로 틀어서 세운 건 피에르 피뷔 드 샤반의 느낌도 나거든요. 샤반풍의 그림은 일본에서 엄청나게 유행해요. 그러니까 김관호는 자연주의적 리얼리스트는 아니었던 거죠. 〈해질녘〉 말고 그 점을 입증할 다른 작품을 찾기가 어렵긴 하지만요. 호반의 누드가 한 점 있고 평양으로 돌아간 다음에는 중앙 화단으로 좀체 나오지 않았거든요.

지연　김찬영의 초상화도 표현주의의 뉘앙스가 있죠. 〈님프의 죽음〉도 무척 독특해요. 제목도 그렇고요. 1927년에 그린 이 작품은 사진으로만 남아 있어요.

지석　실물이 있었다면 한국 근대미술의 빛나는 걸작이 됐겠죠. 김찬영의 작업은 오로지 〈자화상〉 한 점이 남아 있을 뿐이에요. 도쿄예술대학에 소장되어 있죠.

소영　'예술지상주의'에서 이어지는 세 개의 예술론을 읽다보니, 적개심에 가까울 정도로 인상주의의 전통과 단절하려는 욕구가 등장하는데, 그 점이 이상했어요. 인상주의건, 표현주의건 모두 수입된 사조잖아요. 조선 시대의 장구한 미술 전통으로 볼 때는 인상주의조차도 혁신적인 것이었죠. 이들은 인상주의에 선을 긋고 표현주의와 상징주의를 자기 시대의 표현 도구로 선택했어요. 풍경화에서도 산수화의 전통을 전혀 언급하지 않아요. 여기에서 말하는 풍경은 모두 인상주의적 풍경이거든요.

　1900년대 이후에 서양미술 사조를 수입한 이후 우리에겐 인상주의적으로 그려진 풍경화조차도 많지 않았을 텐데, 이들의 논의가 좀 뜬구름 잡는 것처럼 보여요. 게다가 남아 있는 당시 그림이 거의 없으니, 이들이 도대체 무얼 반대하고 있는 건지 납득하기 어려워요.

경여　아직 인상주의가 뿌리도 내리지 않았는데 비판부터 한다는 거죠?

소영　세잔이 1904년에 에밀 베르나르에게 쓴 편지를 보면, 화가는 자연을 그대로 모사하는 것으로 비로소 창작을 시작하며, 그곳을 출발점으로 삼아 자신만의 관점을 표현해야 한다고 말

합니다. 또 마티스는 "본질의 특성을 표현하는 방식으로 더 큰 영원성을 얻고자 한다. 사람을 매혹시키는 요소의 희생을 불사하고라도 말이다"라는 식으로 사람들에게 익숙한 회화적인 기법을 포기하더라도 추구할 바가 있다고 강조하지요. 인상주의를 포함해서 자연세계, 현실세계를 표현하는 데 집중했던 이전 세대와 선을 긋겠다는 의지의 표현이지요. 《영대》의 선언은 이런 글과 닮았어요.

1920년대 독일 표현주의는 제1차 세계대전이 종식된 후 사회적인 변화와 전쟁의 상처를 미술 안에서 고군분투했던 치열한 미술이에요. 《영대》는 이런 작가들의 표현주의는 전혀 건드리지 않고 사회에서 떨어져서 행복했던 작가들, 예를 들면 마티스 같은 화가만 보고 있어요. 이렇듯 《영대》가 당시 식민지 현실에 뿌리내리지 못했기 때문에 1920년대 주요 문예 동인지 목록에서 계속 제외되는 것이 아닐까요?

경여 그러니까 우리나라에 인상파가 어떻게 뿌리내렸는지, 후기인상파를 화단에서 얼마나 추앙했는지를 알 수 없는 가운데, 1920년대 미술가들은 인상주의를 강렬히 비판하고 후기인상파와 표현주의를 옹호하고 있다는 거죠. 그런데 《시라카바》의 논지가 그래요. 이 잡지가 세잔, 고흐, 마티스를 옹호하는 태도를 갖고 있거든요. 후기인상주의는 일본의 문학 풍토를 형성하는 기반이 되었다고도 평가되죠. 《영대》에서 후기인상주의, 유미

예술가 자신의 심미안에 따른 신자연을 창조해야 한다는
유미주의자 임장화의 예술론.

주의 등에 대한 태도는 우리의 현장을 보고 깨달은 것이 아니라 예술 사조가 번역되어 들어온 그대로가 아니었을까요?

소영 이들이 '너의 인상주의는 아니야!'라고 할 만한 선배 격인 화가들이 과연 한국에 있었을까요?

경여 한국 화가들을 염두에 둔 것 같진 않아요. 이들 모두 일본에서 활동하고 일본의 미술계와 문학계를 잘 알고 있는 사람들이죠. 일본에서의 화풍과 풍토의 변화를 동시대적으로 느껴서 이렇게 이야기했다고 생각해요.

지석 이 시대에 서양 것을 소개하는 욕구가 지적 허영은 아니었다고 봅니다. 나, 이만큼 안다, 얼마나 좋냐, 빨리 여기로 가자, 이런 건 아니거든요. 1920년대 지식인들이 서양 것을 소개하는 방식은 언제나 "내가 객관적으로 소개해줄게"라는 태도가 아니라 스스로 그것을 소화한 방식대로 말해요. 자기가 받아들인 예술에 대한 이해를 쓰는 거죠. "칸딘스키는 이런 사람이야"가 아니라, 칸딘스키를 공부해서 자기가 생각한 바를 이야기하는 거예요. 이 발화는 학생을 계몽하자는 취지가 아니라, 예술가들을 향한 발언이에요. 추구하는 예술의 프레임이 무엇이며, 예술 안팎에서 예술가로서 어떻게 행동해야 하느냐의 문제 말입니다.

지연 전 그 점이 너무 좋았어요.

지석 예술론을 펼칠 때는 어쨌든 권위가 필요했기 때문에 표현주의 운운했을 거예요. 이를 어떻게 해석해서 자기들의 예술론

을 만드는가를 살펴야 합니다. "너희들이 서양 것을 얼마나 알아서 아는 척을 하느냐" 하는 프레임이 저는 좀 못마땅해요.

1920~30년대의 지식인은 원본에 대한 강박이 없어요. 내가 얼마나 잘 아는지 작정하고 쓴 글도 물론 있긴 하죠. 임화가 표현주의를 소개한 글에 그런 게 있어요. 그럴 때는 자기가 읽은 글이 뭔지 제대로 써요. 설명 위주의 글이죠.

그런데 우리가 지금 만나는 《영대》의 글은 그런 성격의 글이 아니에요. 표현을 참조해서 자기가 만든 예술론을 설파하고 있어요. 이런 글이 예술론이 되고 재밌게도 그 속에서 적합성을 갖게 되거든요. 읽으면서 우린 설복당해요. 그래서 논쟁도 가능하죠. 왜 칸딘스키 또는 뭉크냐, 왜 하필이면 비어즐리냐? 예술가들이 왜 이런 화가들을 불러다가 자신의 논리적 토대로 삼았느냐 그 지점을 논의해보면 좋겠어요.

아까 그 반성. 세잔도 자연을 좀체 놓지 않았었는데, 이들은 어떻게 감히 자연으로부터 일탈해 곧장 아방가르드의 핵심을 운운했을까. 저는 이들이 좀 섣부른 데가 있었다고 봅니다. 붙잡고 붙잡다가 모든 것을 뛰어넘어야 하는데, 이들은 벌써 뛰어넘이긴 사람들에게 얼핏 했기든요. 연속성엔 관심을 두지 않았죠. 이 반성은 1930년대가 되면 오지호와 김주경으로부터 나옵니다. 오지호는 "아무리 전위라 해도 자연으로부터 떨어질 수 없다"고 말해요. 그 논의는 1930년대에 시작되어 1950년대 데

포르멜 예술론으로 이어지지요.

1920년대에 너무 세게 아방가르드를 치고 나왔으니 그 후유증이 1930년대에 불거진 거죠. 30년대 《문장》 그룹에선 조선 시대 산수화나 김홍도, 정선도 다루죠. 1920년대에 훅 치고 나갔기 때문에 30년대엔 끌어당기면서 완급을 조절하는 거죠. 근대 예술의 프레임은 그런 방식으로 전개되어갔습니다.

소영 혁신은 자기가 가진 전통의 바탕에서 다른 사조의 이론을 가져올 때 가능하지요. 1900년대에서 1920년대까지 정말 많은 예술적 선언이 잇따랐는데요. 《영대》 창간호의 선언은 글의 내용만 보면 서구의 것과 차이가 없어요. 서구에서 일어난 예술 사조의 선언은 자기가 혁신해야 할 회화적인 실물을 갖고 있지만, 《영대》는 그게 없어요. 그러므로 외국 이론을 수입해서 그냥 보여준다는 오해를 사게 됩니다. 보여주셨던 이승만의 그림이 삽화로 들어갔다면, 이들의 선언이 더 설득력 있었을 텐데, 《영대》에 실린 김관호의 삽화는 상당히 고루하지 않나요?

예선 그림보다 임노월이나 여러 작가들이 시와 소설로 보여주었다고 봐야 하지 않을까요? 김찬영도 예술론을 썼고, 김억은 시를 번역했죠. 이 작업들이 모두 하나의 지향을 갖고 있다고 봅니다.

지연 《영대》의 삽화는 김관호가 맡았잖아요. 김동인은 김관호와 《창조》 때부터 같이 작업을 했어요. 김관호가 유명하니까 얹

《창조》8호 표지와 월간지《서울》광고 지면.

혀 가면 잘 되겠구나 했는데, 김관호는 잡지에 큰 관심이 없었던 가 봐요. 《창조》에도 "김관호의 그림이 이번 호에는 나오지 않았습니다. 다음 호에는 매호 그림이 나올 터이니 계속 사랑해주옵소서"라는 공고도 나오거든요. 《영대》를 하면서도 김관호는 성의 없는 드로잉 정도를 보여줄 뿐이에요. 그에 비해 김찬영은 문학과 그림을 접목시키는 일이 너무 좋아서 열성적으로 뛰어들었고요. 충분히 삽화나 그림을 통해 실물을 보여줄 수 있었던 사람들이 왜 보여주지 않았는지 알 수 없지만, 거기엔 김관호의 무관심도 한몫했을 거예요. 그렇기 때문에 《영대》의 가치가 다른 잡지에 비해 덜하다고 쓴 논문도 보았어요.

소영　이들의 작업이 없어졌을 수도 있고요.

예선　아까 문예지 이야기를 하면서 문학 위주의 잡지들은 논의가 많이 되고 있지만, 예술이 결합된 잡지는 굉장히 드물다고 하셨지요. 그건 이런 점들, 당시 미술가들이 동시대 경향을 보여줄 좋은 작품을 실물로 만들어내기가 여의치 않았기 때문에 미술과 관련된 잡지를 만드는 일이 굉장히 어려웠고, 미술 잡지가 자주 출간되지 않았던 이유가 되지 않을까요? 《영대》도 여러 예술가들이 참여했다지만, 임노월이 그림을 그리는 사람은 아니잖아요. 문학을 빌려 예술론을 이야기하고, 이 책에서는 텍스트로 더 많이 가공되어 있죠.

#3 탐미의 탐색,
젊은 예술가 열전

소영 박경리의 『토지』에서 예술과 문학에 심취한 당대 젊은 예술가들의 모습을 찾아볼 수 있는데요. 길상과 서희의 첫째 아들 환국이 도쿄에 유학을 가서 그림을 전공하고, 또 이동진의 아들 이상현은 신문기자를 하다가 소설가가 됩니다. 유학파인 환국은 귀국 후 학교 선생을 하며 작품 활동에 전념하지 못하고, 상현이 소설가로 주목받은 작품은 기생과 살림하던 경험담이지요. 도쿄 유학파, 인텔리라고 하는 이들이 결국 해놓은 일이라곤 신여성과 바람이 나거나 기생과 살림 차린 것뿐 아닌가, 자조하게 됩니다.

경여 사랑이 최고 아닙니까!

상준 《영대》 전반에 그 느낌이 있어요. 이 사람들은 행복했구나 싶은. 고심조차 허영으로 느껴지거든요. 이들이 과연 사회와 싸우기는 했나 싶거든요. 이들이 모두 부유한 집 자제라고 하더라고요. 다들 유학파고, 오렌지족이잖아요.

예선 김동인이 엄청난 유산을 상속받았는데 다 놀다가 탕진했다고 해요. 그런데 김동인이야말로 《영대》에 정말 신경을 많이 쓴 사람 같아요. 《영대》 최고의 글쟁이가 김동인이죠. 편집자의 글에 유머를 담기도 하고, 자기 소설도 미완의 것을 많이 담았

君仁東金　人同

《창조》에 실린 김동인 사진.

거든요. 임노월도 다양한 필명을 써가면서 예술론부터 소설까지 썼어요. 그래서 《영대》는 글 쓰는 사람들의 힘이 너 들어간 책이라고 보게 됩니다.

《영대》를 발행할 당시 임노월은 김명순에 이어 김원주(김일엽)와 삼각관계를 형성하며 연애 행각에 빠져 있었죠. 《영대》의 수익금을 임노월이 김원주와 살림하느라 '콩나물 값'으로 모두 탕진하자 김동인이 엄청나게 화를 냈다는 이야기가 김동인의 회고록에 실려 있어요. 그 때문에 5호부터 발행인에 임노월의 이름이 빠지게 됩니다. 임노월은 1925년 1월 1일자 《동아일보》에 "헛되도다, 모든 것이 헛되도다"라는 절필 선언에 가까운 글을 쓴 뒤로 시야에서 사라집니다. 후대에 《영대》가 재조명될 수 있었음에도 그러지 못했던 것은 김동인의 뒤끝 작렬도 있었을 것 같아요.

소영 미술과 사회와의 변곡점을 밀접하게 생각하지 않으려고 해도 그렇지가 않아요. 1920년대가 3·1운동 이후 문화정치로 인해 신문, 잡지들이 창간되고 조금은 나아진 상황이라고 해도 3·1운동도 결국 좌절한 운동이잖아요. 그걸 겪으면서 예술은 달라졌어야 하죠.

이후에 한국전쟁을 겪고 난 후에도 우리의 예술은 무엇을 보여줬나요? 미술계가 울컥하면서 새로운 것을 보여준 건 1980년대 민중미술을 제외하고는 없어요. 2000년대 이후의 사조들은

세계적인 조류에 맞춰 예술이 변화하는 것이지 우리의 현실적 토대에서 시작된 새로운 자각, 그것을 예술로 표현하는 새로운 양식은 나타나지 않았습니다. 그런 아쉬움이 《영대》의 선언을 더욱 공허하게 만들어요.

예선　전 1920년대가 자아의 발견, 개인의 발견의 시대였다고 봐요. 그전까지 그들에게 도착하지 않았던 개념이죠. 20년대가 되면서 내가 누구인가, 지금 무엇을 느끼나, 무엇을 욕망하나를 본격적으로 질문합니다. 1920년대 일본의 다다이스트와 아나키스트들에게 영향을 끼친 막스 슈티르너라는 철학자가 있는데요. 『유일자』라는 책으로 단연 인기를 얻었다고 해요. 인생, 규범, 사회, 혁명 이런 것을 배척했고, 어떤 위험을 감수하고서라도 만족을 추구하는 무자비한 개인주의를 촉구했어요. 심지어 재산도 버려야 한다는 극단적인 주장까지 한 사람이에요. 이런 언어들을 식민지 조선의 지식인은 '어떤' 각성의 통로로 이용했을 겁니다.

당시 사회는 과거의 모든 것을 단절하는 시기였습니다. 이전 세대가 해놓은 무엇을 딛고 넘어가는 게 아니라 구조선, 구체제, 구습을 지우고 거기서 벗어나는 것이 시급했어요. 이런 태도는 미술이나 문학뿐 아니라 모든 부분, 예컨대 건축이나 도시 분야에서도 찾아볼 수 있어요. 《영대》의 인물들은 내가 누구인지를 정말 절실하게 찾고 있어요. 질풍노도의 시기에 누군

가를 찾듯이, 자신을 자각하면서, 거기에 감정의 중요성을 어떤 식으로든 풀어가고자 해요. 자연에 대해서조차도 '혼'이라는 표현을 쓰거든요. 이들에게 영혼, 혼, 영 이런 표현은 무척 중요한 단어였을 거예요.

김동인이 1938년에 쓴 『김연실전』에서 메모한 부분을 읽어볼게요. 신여성 김연실이 유학을 가서 문학에 빠지게 된 부분인데요. 소설을 읽고 일주일 동안 울렁거리며 푹 빠져 있던 연실이 친구에게 소설이란 이런 것인가 하고 물어요. "그게 예술의 힘이에요. 예술의 혼이 사람을 울려놓기 때문이에요. 예술. 듣는 바 처음이었다. 네, 예술 가운데는 음악 미술 문학이 있는데 문학에는 시 희곡 소설이 있어요. 다른 학문들은 모두 실용상 쓸 데가 있는 것이지만 예술은 사람의 혼과 직접 교섭하는 존귀한 학문이에요." 과히 좋다고 말할 수 없는 소설이어서, 유일하게 메모한 부분인데요. 이 점이 《영대》의 시대가 포함하고자 한 이야기라고 생각합니다.

유미 그러니까 생각나는 전시가 있어요. 서울시립미술관 북서울관에서 열린 '근대의 꿈'이라는 전시인데요. 근대에 들어서 더는 유교적인 이념이 아니라 나에 대한 지각으로 그림을 그리고 글을 쓰고 예술을 감상하는 일이 시작되었다고 하더라고요. 근대성의 시작을 그런 관점으로 볼 수도 있겠어요. 《영대》 창간호의 마지막에 실린 김찬영의 글 「영대 상에서」를 보면 잡

지를 공개하게 된 이유가 글벗들의 작품을 남기고 싶어서라고 쓰고 있습니다. 그는 "작품은 움직이지 못하는 인격"이라고 했어요. 이들에게 자아는 작품으로 드러남을 자각하고 이 자아들을 모아서 보여주는 것이 '잡지'였던 거죠.

#4 예술과 과학,
해방의 도구가 되다

지석 3·1운동 이후에 가능한 해방은 무엇이었을까요? 개인의 해방은 무엇이며, 예술의 해방은 무엇일까요? 사회적 코뮌을 깨닫고 개인이 스스로 걸어 나온 점은 이미 이야기되었고요. 사회주의와 아나키즘이 들어왔으므로, 이를 예술이 어떻게 받아들일 것인가의 문제는 그 시대에도 중요했어요. 1920년대는 고민이 많은 시대였어요. 《영대》의 인물들은 전반적으로 사회주의에 공감하면서도 거기에 걸맞은 예술을 하고 싶지는 않았거든요. 그들은 자본주의도 싫어해요. 자본주의는 모든 것을 물질화하고 상품으로 만드니까요.

김찬영은 자주 예술론을 썼고, 비평도 예술이라고 말하는데요. 김찬영은 회화로 물질을 만드는 것보다 태도를 형성하는 게 더 중요하다는 관점을 보여줘요. 화가가 물질을 만드는 고통 때문에 미완성의 미학을 말하게 되죠. 그래서 미술가가 아닌 '예술가'라는 존재가 성립됩니다. 이 시대는 '미술'보다 '예술'이 더 중요했던 거죠.

물질의 속박으로부터 벗어난다는 것은 자본주의에서도, 사회주의에서도, 자연으로부터 벗어나는 것이에요.(재현 회화는 언제나 모방에 대한 강박이 있죠.) 전근대적인 농촌공동체로부터 자

≪문예운동≫ 1호의 앞표지와 뒤표지.
이미지 제공: 아단문고

아를 분리해내야 하는데요. 이때 해방의 기획으로서 예술의
프레임이 상정됩니다. 현실을 떠난 예술이 펼쳐내는 이상적인
것을 상상해보세요. 속박되지 않은 예술이 주는 자유 말예요.

　≪영대≫가 탄생했던 1924년은 '카프'가 결성된 해이기도 합니
다. ≪영대≫와 카프는 극과 극이죠. 그래서 이승만의 표현주의적
〈자화상〉이 ≪영대≫가 아니라 카프 기관지에 실렸다는 게 재밌
어요. 현실을 공격하고 왜곡하는, 현실에 불 지르고 깨트리는

표현주의의 뉘앙스가 담긴 그림이죠. 카프 역시 사회에 대한 공격과 급진적인 아나키즘의 태도를 갖고 있었죠.《영대》와 카프가 양극에 있었던 이 시기는 매우 풍요로운 시기였음에 틀림없어요.

소영　예술의 태도가 이들이 남긴 가장 주요한 유산이라면, 실제 생활에서 마음껏 애정 행각을 실행했다는 데서 태도의 진정성이 느껴집니다. 사랑은 인생을 걸고 하는 거잖아요.

경여　당시의 사랑은 막무가내로 미친 듯이 하는 거였죠. 돈을 술과 여자에 탕진하고 동반자살하는. 이런 비현실적인 극단이 문학에 만연했어요.

상준　탕진의 미학이랄까. 보들레르가 가진 것을 모두 탕진하고 후회하잖아요. 이 잡지 안에서도 탕진한 사람이 많고, 이 잡지도 결국 탕진해서 망한 거고. 탕진의 미학을 실천하고 있네요. 모든 물질을 버리고 맨몸으로 세상과 만나는 그 지점!

지석　그렇다면 이런 질문을 할 수 있죠. 개인, 주관, 자아의 추구는 어떻게 전개되어야 하는가? 내 안의 것을 사회적으로 통용시키려면 어떤 논리를 세워야 하는가? 미래적 지향을 품고서 과학자와 함께 가야 한다고《영대》는 말합니다. 이 점이 바로《영대》의 유산이라고 봅니다.

　당시엔 '창조', '천재' 이런 말들이 대유행이었어요. 천재는 예술과 과학에 공히 쓰였죠. 개인이 할 수 있는 최대치가 바로 창

조인데요. 천재와 창조가 공통적으로 추구했던 것은 바로 미^美, 아름다움입니다. 이제 예술의 할 일은 현실에 없는 어마어마한 절대적인, 완벽한 것을 창조해내야 하죠. 그러나 예술가들도 이것이 불가능하다는 것을 알고 있었어요. 그래서 술과 탕진으로 흘러갑니다. 그것은 과학자들도 마찬가지였어요. 미래의 유토피아를 보여주어야 하지만 언제나 현실은 그렇지 못했죠.

예선 《영대》에는 "소설이 상상하는 것을 언젠가는 과학이 이루어주리라"라는 부분이 있어요. 1925년에 인조인간, 로봇에 대한 담론이 나오거든요. 카렐 차페크가 로봇에 대해 쓴 소설이 박달성에 의해 번역되어 읽혔고, 1930년대엔 잡지 표지화에도 인조인간 그림이 실리게 돼요. 과학과 소설은 서로를 도와가면서 근대적 지식 체계를 형성합니다. 인간의 노동을 대신하는 인조 노동자의 개념으로 로봇이 등장했고 계급 혁명과 노동 해방으로 가는 이야기는 카프에서 중요하게 다뤄졌어요.

경여 《영대》를 읽으며 당시 예술가들의 모습을 살펴보고자 했지만, 폭넓게 조명하기 위해서는 카프를 함께 봐야겠군요. 당시에 문학이 미술로부터 어떤 영향을 받았는지 궁금해요.

지석 미술과 문학으로 이야기를 계속해보자면, 1920년대 동인지의 역할은 미술과 문학을 예술의 반열에 끌어올리는 일이었습니다. 새로운 예술가들은 과거의 '쟁이'와 구별되고자 했어요. 특히 미술가들이 결사적으로 '예술'이라는 단어에 연연하

면서 예술의 반열에 올라서고자 했죠. 예술과 과학은 기술이 매개가 되는 분야예요. 예술에서도 기술적 측면을 강조하게 되면, 과학과 마찬가지로 인간에게 이롭고 미래지향적인 전망을 보여주는 분야가 되는 거죠.

이에 따라 문학도 수양과 윤리 의식을 중시하던 '문사'를 버리고 기술적인 제작에 친숙한 새로운 예술가 모델이 세워집니다. 동인지에 시나 소설을 쓰는 기술적 테크닉을 소개하는 것이 그것이죠. 주요한, 김억은 시론을 쓰고 김동인은 소설 작법을 썼어요. 원래 미술이 기술을 매개로 창조하는 힘을 얻었듯 문학도 미술처럼 기술을 매개로 예술의 반열로 나아가게 되는 거죠.

경여 일본에서도 소설 작법이라고 하면 아쿠타가와 류노스케를 떠올리는데요. 그가 가장 중요하게 생각한 것은 문체였어요. 테크닉이죠. 즉 소설의 기술적인 세련미나 형식적 완성도를 무엇보다 중요하게 생각한 거예요. 그때부터 일본 문학의 문학적 기교가 급속도로 발전하게 되었다고 이야기해요. 괜히 아쿠타가와 문학상이 일본 최고 권위의 문학상이 된 게 아니죠.

지석 그래서 신문이나 다른 문화 잡지가 아닌 예술 잡지에 실린 글들은 성격이 애매한 글들이 많아요. 규정하기 힘든 글이랄까!

#5 지금 다시,
동인지의 시대를 호출하다

유미 1920년대는 참 역동적인 사회 같아요.

지석 그렇죠. 1930년대가 되면 기계와 물질과 형식을 장악한 정신의 힘이 동양적 정신성의 이데올로기와 결합하게 되는데요. 동양적 정신성이란 서양과 다른 동양의 신비롭고 고상한 정신 같은 건데, 이 이데올로기는 결국 대동아론과도 결탁하고 파시즘이 되죠. 1920년대는 그런 지점으로 귀결시키지 않으면서도 긴장감 있게 예술의 정신을 이야기하는 힘이 있어요.

나혜석, 김관호, 김찬영 같은 미술가들은 20년대 동인지에 관여하면서 미술가로서 큰 영향력을 행사했지만, 지금은 이런 면을 그다지 중요하게 보지 않아요. 차후에는 이들의 위상을 조정하게 될 거라고 생각해요. 위대한 작품을 남긴 존재로서가 아니라 어떤 '태도'를 형성한 존재들로서. 전 훗날에 예술가들의 예술론을 정리해서 한국 근대예술론을 책으로 써보고 싶어요. 그때는 김찬영을 중요하게 다룰 것 같아요. 그를 빼고 이야기할 수 없으니까요. 클라이브 벨(영국의 미술평론가, 후기인상주의 미술 이론을 뒷받침) 못지않잖아요.

예선 근대 사회를 늘 살펴보긴 하지만, 사실 1920년대를 잘 몰랐던 거 같아요. 1930년대는 조명이 많이 돼서 선명한 부분이

▲ 《창조》의 판권. 동인들의 주소가 적혀 있는 것이 이채롭다.

▼ 《창조》에 게재된 김환의 사진(왼쪽)과 광익서관의『해왕성』책 광고 페이지(오른쪽).

있거든요. 도시적으로 보자면 근대 도시의 체계가 정립되면서 거기에 어울리는 활동을 한 예술가들, 이상과 구보라는 모던보이가 나타난 시대죠. 그래서 《영대》를 읽으면서 어렴풋했던 1920년대를 활보하는 생생한 인물들을 보게 돼서 좋았어요.

경여　최근 제가 교정 작업하고 있는 '항일 무장독립투쟁'에 대한 책도 1920년대 베이징을 포커싱하고 있어요. 아나키스트와 무장투쟁가들 사이에서 한국 독립을 두고 온갖 사상이 백가쟁명식으로 쏟아지는 시대인 거예요. 학생 신문들도 쏟아지는 등 담론이 폭발적인데, 1930년대가 되면 사상적으로 정리가 돼버리면서 오히려 에너지를 잃게 되지요.

지연　저도 올해 초 제노아에서 《Anni Venti in Italia》라는 전시를 봤는데요. 이탈리아의 1920년대를 다루고 있더라고요. 잘 알려지지 않은 예술가들도 많았고, 전쟁 이후의 모습에서 젠더 문제까지 주제들이 무척 다양했어요. 전시 도슨트가 이탈리아의 20년대는 '모색의 시대'라고 설명해주더군요. 많은 것이 혼재한 시대이기에 더욱 많은 것을 보여줄 수 있다고요. 이 시기가 지나면 침체기에 들어간다고 하더군요.

　그들도 자아를 찾기 위한 작업들이 많았어요. 내가 누구인지, 예술가로서 무엇을 해야 하는지를 고민한 흔적들을 봤어요. 어쩌면 우리의 1920년대와 결이 같은 고민을 했던 것이 아닐까 싶어요. 그런데 그들은 작품이 이토록 다양하게 남아 있

고, 우리는 작품이 남아 있지 않죠.《영대》를 읽으면서 계속 안타까웠던 것은 실물 작품이 없다는 거였어요. 추상적으로만 궁리하지는 않았을 것 같거든요. 뭔가 작품을 만들고 표현했을 거예요.

상준 글로 된 설명은 많은데 실물이 없죠. 그런데 그 설명이 독특해서 어떤 그림인지 상상이 안 되기도 하고 또 더욱 궁금해지기도 하고 그래요. 색채와 기하학적 도형으로 설명된 글이 많은데 후기인상주의의 표현법이라 여겨지더군요.

경여 좀 뉘앙스가 다른 이야긴데요. 프랑스의 '68혁명'을 이야기할 때, 정신적이고 문화적인 창조의 에너지가 타올랐던 시기라고 하잖아요? 포스트모던한 주체들이 소설에 등장하고, 국가나 사회가 아니라 개인의 자유를 다루거든요. 개인이 무엇을 생각하느냐, 사회를 어떻게 바라보는가로 중심이 옮겨가죠. 20세기의 흐름을 보면 1950년대를 전후한 시기에는 대문자 주체가 자리 잡게 되지만, 1970년대를 지나면 개인의 에너지가 불타고, 1980년대 들어서는 매너리즘에 빠지고 흉내내기로 전락한 채 흩어져버려요. 그런데 저는 불타오르는 그 흐름이 2020년에 또다시 시작되고 있다고 보고 있어요.

예선 가장 개인적인 것이 가장 창의적인 것이다. 그거죠?

경여 그렇죠! 새로운 주체와 자아에 대한 인식이 새로워지는 시기예요. 지금의 젊은 세대—문화의 주체는 항상 젊은이들이

니까—에게 놀랍다고 느끼는 것은, 국가관, 사회관, 개인에 대한 생각이 나와 너무 다르다는 거예요. 어마어마한 유투버의 세계를 보세요. 자기를 표현하고 싶어 하는 욕구가 폭발적이죠. 그런 흐름이 분명 있는데, 과연 예술계는 어떠한가 묻고 싶어요. 한국에 새로운 세대를 예고하는 흐름이 있을까요?

소영 1920년과 2020년대를 직접적으로 비교하는 건 조심스럽지만,《영대》에서 당시 예술가들이 미술과 문학, 기술과의 관계에서 새로운 역할 정립이 필요한 시기라 판단했던 것과 비추어 보면 지금이 그 맥락에 있는 건 확실해요. 지금은 반대로 과학과 기술이 그 주도권을 쥐고 있죠. 그러나 과학이 보여줄 수 있는 세계의 끝이 무엇인가 하면 너무나 디스토피아적임이 자명합니다. 그래서 예술이 새로운 세계를 위한 발언을 해야 하는 시기인 건 확실한데 아직 그런 흐름은 보이지 않죠. 그렇기에 개개인의 예술 활동보다는 동인 같은 형태의 과감한 돌파가 필요한 시기라고 생각해요.

1920년대에 서구에서는 전쟁으로 구시대와 물리적인 단절을 했고, 우리의 경우에는 조선이 망하고 3·1운동도 실패한 다음이라 1920년대의 이상주의자들이 득세할 수밖에 없었던 것 같아요. 지금으로 돌아와 20세기 말부터 2019년까지를 돌아보면, 무척 패배주의적 상황에 처해 있어요. 그 누구도 희망과 이상을 이야기하지 않고 문명이 종말을 향해 간다는 경고만 있는

상태죠.

그런데 요즘은 밑도 끝도 없이 비판하는 게 아니라, 하고 싶은 일을 하고 꿈을 말하자는 이야기가 주목받고 있어요. 전쟁처럼 극단적인 상황이 닥치진 않았지만, 그전까지 신뢰를 갖고 있던 제도적 장치(정치처럼요. 트럼프가 미국 대통령이 되다니!)가 전 세계적으로 무너지는 걸 보면서 어떤 징후를 느낀 거죠. 우리가 믿고 있던 세계가 허깨비였다는 것을 알아차린 거예요. 경고로만 존재했던 기후 위기도 실체적인 위기로 다가오고 코로나19 사태로 인해 글로벌한 사회가 얼마나 위험한지 몸으로 느끼고 있어요.

이런 모든 점들이 새로운 사회에 대한 선언이 필요한 시기라는 걸 느끼게 해요. 과학은 할 수 없어요. 그 역할은 예술의 몫이에요.

예선 과학자들은 멸종을 예견하고 있던데요.

소영 과학자들은 거대한 집단으로 움직이고 있거든요. 이미 실험실을 나와서 행동하고 있어요. 그러나 더 실용적이어야 마땅한 정치나 경제는 움직이지 않죠. 예술도 결정적인 시기에 움직였어요. 20세기 초에는 '동인'의 형태로 움직였던 거죠. 그렇다면 지금이 그런 시기라고 믿어요.

예선 예술가들은 지금 한껏 개인화되어 있고 예술은 상업화되었죠.

소영 개인적인 성공을 거두기만 하면 예술가들도 잘살 수 있고

국제적인 명성을 얻을 수 있는 시대를 맞았죠. 그러나 그걸 버릴 수 있는 이상주의자가 필요한 시기예요.

경여　지금의 현대미술은 소위 YBA^{Young British Artists}라는 거대한 집단의 운동이 낳은 결과거든요. 그들이 미술에서 포스트모던한 흐름을 만들어내고《프리즈^{Freeze}》전을 통해 자기 발언을 하면서 새로운 미술을 만들어냈어요. 그전의 아방가르드 운동과는 다른, 개인과 사회에 대한 새로운 인식을 보여주면서요. 정형화된 예술 문법들을 깨트리면서 말이죠. 그것과 마찬가지로 집단적으로 생각을 표현하는 것이 절대로 낡은 관심은 아니에요. 이런 움직임은 언제든 대두될 수 있고 필요할 때 나타날 수 있어요. 1920년대가 중요한 건 그 시발점이기 때문이에요. 지금은 예술이 뭐하고 있냐, 라고 물어본다면, 예술은 이미 상상하는 그런 게 아닐 수도 있잖아요.

예선　커넥트 BTS처럼?

소영　전시장에 걸리는 완성된 그림이 아닐 수도 있죠.

지석　제가 대학에 다니던 시기의 작가들은 공동체의 미의식을 표현하거나 공동체의 문제를 해결하는 데 관심이 많았거든요. 그런데 지금의 작가들은 공동체에 대해서 굉장히 시니컬해요. 국가, 집단, 공권력, 민족 등에 대해서도 다르게 사고해요. 그런 걸 대변하고 포문을 여는 게 예술이라면,《영대》동인들에게도 그게 강하게 나타났다고 할 수 있겠죠.

그리고 당시 동인지가 원고료의 시대를 열었다고 하더라고요. 원고를 써서 돈을 벌기 시작했고, 월급 받듯이 글을 썼고, 상품으로서의 문학이 등장하죠. 저작권에 대한 언급도 나와요.《창조》《폐허》《영대》공히 그런 면이 있어요.

소영 2020년대의 우리는 원고료와 상관없이 글을 쓰는《아트 콜렉티브 소격》이라는 잡지를 만들고 있네요.

지석 우리가 이상적이라고 말할 수 있겠군요!

경여 이 얼마나 새로운 태도랍니까!

《영대》를 둘러싼 질문들

이 잡지,
몇 부를 주문하오?

이소영

2020년의 서점 주인이 1920년대 경성의 한 서포 주인의 심정으로《영대》의 출발을 그려보았다.

서점인의 마음은 서점인이 아는 법. 예나 지금이나 얼마나 팔릴까 그것이 문제로다.

만세 이후로 식자 든 사람들 형편이 여간합니까. 옥살이 한 사람이나 안 한 사람이나 다들 가시방석. 배운 걸 안 배웠다 할 수도 없고 아는 걸 모른다 할 수도 없고 뜻을 펼칠 곳이 없으며 배운 게 천지간 소용없으니 울화만 쌓이는 시절이죠. 거리에 나가보면 책장수들은 활개를 치지만 거기 싣고 다니는 딱지본들이 어디 책이라 할 법합니까. 장사치들이 신소설이라고 소리소리하고 날개 돋친 듯이 팔린다는데 옥중화라 이름을 바꿔봤자

옥살이 하는 춘향이 얘기 우려먹기, 읽어보면 다 아는 얘기를 거죽만 바꿔 다시 내는데도 또 그걸 읽고 간장이 녹아내린다며 눈물 바람이 아닙니까.

　서포을 내고 그야말로 정식으로 서적을 취급하는 나와 같은 이에게는 참으로 현시의 형편이 안타까운 일이 아닐 수 없습니다. 그러니까 말입니다. 만세 이전 출판업에 뛰어들어 책을 만들고 서포를 차린 이들은 모두 패기가 있었지요. 구국의 심정으로, 말하자면 운동이었던 것입니다. 저기 광교에 고유상 선생이 낸 회동서관만 해도 그렇지요. 지석영 선생과 낸 옥편을 10만 부나 팔았고 종로와 대구에도 지점을 냈으니 모두들 그 기세가 백 년을 갈 줄 알았지만 요즘 형편은 예전만 못합니다. 독립운동 자금줄이라는 의심을 받으니 이리 꿈적해도 불온사상 딱지, 저리 달싹해도 판매 금지에 처하는 상황입니다. 운동이었다 말하지 않았어도 책을 쓰고 파는 이들 마음 한구석에 나라를 구하리라는 포부가 어찌 없었겠습니까.

　하지만 이제 저잣거리에 나가 책이 무엇이냐 물으면 열에 아홉은 족보를 떠올릴 것이고, 족보 말고 무엇을 읽느냐 물어보면 또 열에 아홉이 사씨남정기니 홍길동전이니 하는 고소설을 언급할 것입니다. 이광수가 있다 하나 그뿐, 지금의 독서가가 새로이 본으로 삼아 읽을 위대한 작가라는 것은 참으로 드뭅니

다. 그것이 작금 독서인들의 현실이지요.

　종로통에는 전국 방방곡곡으로 6전 소설을 실어가는 책장수가 줄을 서서 한 지게 가득 책을 사 가는 서포도 있고 수험서니 교과서를 팔아서 돈냥 두둑한 곳도 있다지요. 그러나 내가 백만장자, 천만장자 되어보자고 서포를 차린 것은 아닙니다. 미곡을 팔아 돈은 이만치 벌었고, 재물은 만질 만큼 만져보았으니 이제는 문화의 창달에 기여하고 싶을 뿐입니다.

　허나 밑천 없이 시작한 장사마냥 이 서적업이 참으로 저에게는 미궁이고 혼돈의 연속입니다. 서포도 근간은 장사이니 그것은 낯설지 않습니다. 장사가 잘 되려면 우선은 목이 좋아야 하고 건물은 견고한 것으로 골라 먼지 없이 가꾸고, 귀가 밝고 손이 빠른 점원을 두어야 합니다. 이렇듯 기본은 갖추었으나 정작 그다음이 문제입니다. 뭐니 뭐니 해도 파는 물건이 제대로 되어 있어야 손님이 들고, 온 손님이 다시 오게 되는 법이지요. 곡물 유통에 있어서 씨 뿌리고 거둔 땅이 어디인지를 살피고 농사지은 자가 누구인지를 알면 실패가 없습니다. 책도 분명 마찬가지일 것입니다. 그러니 저는 실마리 하나도 놓치지 말고 책을 쓴 이를 파고 봐야 합니다.

　개점까지는 시간이 멀어, 느긋하게 새로 나온 책들을 살피다가 오늘도 고민에 빠져 있습니다. 새로 나온 잡지 한 권을 입수

하여 앞에 두고 있습니다. 평양 광문사에서 찍었다는 《영대》라는 동인지입니다. 인쇄 상태는 조악해 십수 년 전의 것을 보는 듯한데 경성이 아니라 평양에서 찍었다니 십분 이해가 되었습니다. 평양이 번성했다 해도 경성의 인쇄업에 비할 바 못 되지요. 행색은 그저 그렇기에 기대할 바 없으나 필진은 의외로 기라성 같습니다. 춘원 이광수가 오랜만에 붓을 들고 수필을 쓰는데, 제목이 '인생의 향기'. 춘원 이후는 단연 이 사람이다 평을 받는 김동인의 소설도 실려 있습니다. 이리 이름난 사람이 끼어 있으면 《개벽》에 뒤질 것도 없지요. 지금 《개벽》은 찍는 족족 팔려서 수천 부를 찍어도 구하기가 어렵다 할 정도가 아닙니까. 잡지를 찾는 이들은 많은데 읽을 것이라곤 《개벽》뿐이니 제 혼자 활보하는 셈이지요. 그러니 서점업을 하는 자라면 누구라도 기세를 탈 새로운 잡지가 있을까 눈여겨보게 됩니다.

이 손에 든 《영대》가 그리될 싹인지 저는 그것을 보고자 합니다. 우선 광고를 한다면 표지를 그린 김찬영과 삽화가로 나선 김관호가 되겠습니다. 이태 전 성황리에 개막된 조선미술전람회 덕분에 경성에서 글술 읽는 사람 중에 서양화가 무엇인지 모르는 이는 없지만은 그래도 그 실체가 무엇인가를 제대로 아는 이는 드문 줄로 압니다. 그런데 김관호가 누구입니까. 그는 소위 천재인 것입니다. 김관호는 널리 알려진 바와 같이 동경미술학교

를 최우등으로, 월계관을 쓰고 졸업하였으며 이어 제10회 문전에서 특선을 차지했습니다. 조선미전에서 받은 상만으로도 영광인데, 김관호가 받은 상은 우리보다 서양화의 수입이 확연히 빨랐던 동경에서 거둔 성과니 비교가 되지 않습니다. 목간하고 난 여인네 둘의 뒷모습을 그린 그림인데, 참으로 그런 장면을 엿보았다면 파렴치하겠으나 그림인즉, 예술일 것입니다.

《영대》를 사면 천재 김관호의 그림을 한 점도 아니고 몇 점씩 매일 열어 감상할 수 있게 되는 셈입니다. 또 표지 역시 동경미술학교에 유학한 김찬영의 작품이니 그 자체로 소장할 작품이 되겠습니다. 독서자들의 만족도가 상당할 것으로 예상합니다. 항간에 김관호와 김찬영이 일본에서 거둔 성과가 무엇이냐, 귀국 이후 국내 활동은 술 마시고 한가로이 노닌 것 말고 무엇이냐는 비난이 있었던 것이 사실입니다. 그러나 이번에 평양 출신의 두 사람이 의기투합해 만든 잡지를 선보이니 흉보던 사람들도 내심 무엇이 나오려는지 목을 빼고 있음직합니다. 분명,《영대》로 동경미술학교 출신의 실력을 볼 기회이니 서화계가 이 잡지를 냉랭히 외면치 않겠습니다.

저의 자그마한 서포에 행운이라면 동숭동에 자리를 잡은 서화학원에 종사하는 회원들이 수시로 점포를 들고 있고, 을지로 입구에 건물을 마련한 고려미술원 회원들 역시 도움될 만한 책이 나왔느냐 살피러 오는 처지입니다. 동경 유학을 염두에 둔

이들이 여럿이니 필시 김관호, 김찬영이라는 이름만으로도 먼지 않을 틈이 없을 터입니다. 다시 말하자면 현시를 대표하는 소설가와 신진 문학가들, 거기에 천재 화가들이 힘을 합한 동인지는 유례가 없는 것입니다.

이러한 매력에도 불구하고 총판매상에 몇 부를 주문할지 다소 고민에 빠져 있습니다. 그 이유는 주되게는 가격입니다. 정가 50전으로 책정되어 있으니 상당한 가격이 아닐 수 없습니다. 시중에 팔리는 소설의 가격이 비싸야 30전인데 그마저도 깎아 파는 일이 다반사입니다. 《조선일보》의 월 구독료가 80전이니 《영대》 한 권의 가치가 과연 그에 미칠 것인가 의문입니다.

그 외에도 고민되는 점이 또 있습니다. 이광수, 김동인이 글을 쓴다고는 하나 이 잡지의 발행인으로 주로 줄기가 되는 글을 쓴 자는 임장화로, 임노월이라고도 하는 이인데 그이의 글은 도통 무슨 얘기인가 맥이 잡히지 않습니다. 무조건 그것은 저의 식견이 짧은 탓이겠으나 언급한 보드레-르, 세잔누, 칸딘쓰키, 솔로구브가 모두 낯설고 어렵기만 합니다.

동인 중 상당수가 동경 유학생 출신이니 그들의 시식 수순이야 일개 미곡상인 제가 읽고 다 이해한다면 그도 곤란한 일이 분명합니다. 허나 이 책에 호응할 독서가가 과연 경성에 몇 일지 의문입니다. 동경 유학생 출신만 이해할 글이라면 장안을 다 뒤

저도 몇십 몇백이 고작 아니겠습니까.《영대》의 주축이 되는 김동인, 김관호, 김찬영, 임장화는 평양의 전설적인 부잣집 자제들이니 글이 돈이 되지 않으면 어쩌나 걱정할 리 없을 테고 그런 점 때문에 셈을 따지는 장사치인 저는 약간이나마 불안한 마음으로 살피고 또 살피고 있는 것입니다.

이 잡지를 몇 부 주문하면 옳겠습니까.

《영대》라는 잡지를 만나, 몹시도 낯선 표현과 깜깜한 한자들을 가물가물한 눈을 괴롭히며 살폈습니다. 저는 수원에서 '마그앤그래'라는 이름의 작은 서점 일에 관여하고 있습니다. 책을 골라, 사들이고 진열하는데, 다시 말하자면 그것은 책들의 효용을 가늠해 서점에 입고할 숫자로 치환하는 일입니다. 서점원에게는 책을 몇 권 들이느냐가 참 중요한 문제입니다.

아마 1920년대 경성에 있는 서포의 주인도 똑같은 고민을 하지 않았을까요. 이 새로 나온 잡지를 몇 부 들일까, 어디에 진열할까, 손님에게 무슨 말로 권할까 하는 고민이겠지요. 1920년대 경성, 어느 서포 주인의 심정으로 동인지 《영대》의 출발을 그려보았습니다. 이제 실물을 보기 어려운, 백 년 전 잡지를 왜 다시 들추는지 몇 번이고 다시 물으며 썼습니다.

본문의 문장 중 상당 부분은 1920~30년대 출판과 미술을 연구한 논문과 단행본, 신문 기사에서 따와 썼습니다. 일제 강점기 서점에 관한 정보는 한국콘텐츠진흥원, 한국서점조합연합회, 서울도서관 '서울서점 120년 전시'와 신문 기사 등을 참고해 썼습니다.

참고 문헌

김동인, 『일제강점기 한국문학전집 016 김동인 수필집』, 씨익북스, 2016년.

남석순, 『근대소설의 형성과 출판의 수용미학』, 박이정, 2008년.

천정환, 『근대의 책읽기: 독자의 탄생과 한국 근대문학』, 푸른역사, 2003년.

최열, 『한국 근대미술의 역사: 한국 미술사 사전 1800~1945』, 열화당, 2015년.

김민환, 「개화기 출판의 목적 연구: 생산 주체별 차이에 관하여」, 언론정보연구 47권 2호, 2010년.

김선, 「임노월의 예술론적 실천 양상과 그 의미」, 홍익대 석사논문, 2017년.

김소연, 「1920년대 미술교육과 근대화단의 재편」, 한국근현대미술사학, 제38집, 2019년.

마이클 김, 「일제시대 출판계의 변화와 성장—고전소설에서 근대문학의 생산 시기까지」, 한국사 시민강좌 37, 2005년.

홍선미, 「동경미술대학 조선인 유학생 연구: 1909~1945 서양화과 졸업생을 중심으로」, 명지대학교 미술사학과 박사논문, 2014년.

자작나무 숲에 부는 바람

손경여

갤러리를 열 것인가, 버터를 만들 것인가, 그것이 문제! 일본의 예술 논객들을 보라. 예술가는 작품을 하는 사람이 아니라, 예술적 사고를 하는 존재이다.

문예 동인지 《시라카바》를 펼치다

먼저 '나'라는 사람은 배우기를 좋아하며 '언어'를 습득하는 것에 묘한 취미가 있다는 것을 밝히고 시작하려 한다. 스스로 즐기고 있을 뿐 전혀 자랑하고자 하는 의도는 없다. 하지만 아는 것도 병이라, 온갖 문제에 관여해 떠들어대는 것 또한 멈출 수 없으니 인격자는 아닌 것이 분명하다.

몇 년 전에는 일본어에 완전히 빠져버려서, 방송통신대학 일본학과에 등록까지 하고 만 3년을 열심히 공부했다. 요즘처럼 일

본과 감정이 좋지 않은 때에 일본 문학과 역사, 다도, 그림 같은 일본 문화를 습득한답시고 꽤나 자주 일본에 갔다는 것을 고백하자니, 난데없이 돌이 날아올까 봐 은근히 겁이 나기도 한다.

마지막 학기에는 '일본 문학의 흐름'이란 과목이 있다. 이 과목을 강의하는 이애숙 교수는 엄청난 열강으로 유명한데, 마침 오프라인 수업에서 이 교수의 강의를 직접 들을 기회가 있었다. 약간의 경상도 사투리가 섞인, 보통 사람보다 한 톤 높은 어조로 일본의 고대 신화와 전설을 기록한『고지키古事記』부터 현대의 무라카미 하루키까지 총 6시간 만에 꿰어내는 통쾌한 강의에 나는 눈물이 찔끔 날 정도로 감동했다. 한때 일본 소설을 즐겨 읽긴 했지만 문학사에 큰 관심을 가진 적은 없었는데, 그날 이후로 일본 근대 문학의 청년기라 할 1910년대 다이쇼 시기 문학사를 달달 외게 되었다. 누구는 알면 사랑하게 된다고 하는데, 나는 외우면 사랑하게 된다.

그러다가 2020년 2월, 《아트콜렉티브 소격》에서 마침 1920년대를 조망하는 기획으로 《영대》라는 숨은 보석 같은 잡지를 들여다보게 되었다. 《영대》는 특히 김관호, 김찬영 같은 화가들이 참여한 문예지로 일본의 《시라카바》와 비교되곤 했다. 《시라카바》는 《영대》보다 앞선 1910년에 창간되었으며, 주로 문학 작가들이 주축이 되긴 했지만, 당시 파리에서 막 돌아온 미술 작가들도 참여해 동시대 유럽의 최신 작품들을 컬러 도판으로 싣는

등 일본의 신진 미술가들에게 신선한 자극을 준 잡지다.

우리나라는 1920년대가 동인지의 전성기이지만, 일본은 1910년 대가 모든 문예지, 동인지가 꽃피던 시기다. 이 교수가 강의한 《시라카바》이야기가 생생하게 떠오른다. 앞서 말했다시피, 나는 이미 그 시기 일본 문학사를 달달 외고 있었다. 하지만 암기엔 단점이 있으니, 바로 단순화다. 《시라카바》하면 떠오르는 것은 단 두 가지다. 하나는 여기에 참여한 소설가, 시인, 조각가, 화가 등이 거의 모두 사족(士族, 사무라이 계급)이나 귀족, 대지주의 자식들로 배고픈 걸 모르고 자랐다는 것이다. 또 하나는 이들이 톨스토이 사상을 기본으로, 자아와 개성을 무엇보다 중요시하는 이상주의자였다는 것이다. '시라카바'라는 말도 '자작나무'란 뜻이니, 이름에서부터 러시아 향기가 물씬하지 않은가. 여하튼 아직도 인상적인 것은 이들이 '시민 문학'을 대표한다고 했으나, 그 시민은 서양의 '근대적 개인'이 아니라, 자기들과 같은 당시 일본의 '초 엘리트'였다는 아이러니한 사실이다.

"아쿠타가와 류노스케는 이들이 문단의 천창을 열어 상쾌한 공기를 불어넣었다고 했지만, 러일전쟁 이후 대공황 같은 어려운 시기를 도외시하고 인류의 이상만 생각했으니, 그 청량감이 오래가지 못한 건 당연하겠죠?" 하던 이 교수님의 목소리가 저 멀리서 들려오는 것 같다.

그런데 당시 강의를 들을 때는 오로지 문학가들 위주였기에

여기에 조각가나 화가 같은 예술가들이 적극적으로 참여했다는 사실은 모르고 있었다. 마침 이 글을 쓰고 있는 요즘은 코로나19 바이러스 때문에 스스로 사회와 거리두기를 실천하고 있으니, 이 참에《시라카바》의 나머지 반쪽, 미술가들을 열심히 파보기로 했다.

갤러리보다 미술 논쟁

일본 미술 하면, 대학에 다니던 시절 일본미술사(예술학과 전공 과목)를 배울 때가 또 생각난다. 역시 서두에 밝힌 바와 같이, 나는 배우기를 좋아하며 시험 치는 것에 짜릿함을 느낀다. 하지만 당시에는 일본어를 할 줄 몰랐기 때문에 열심히 음독을 받아 적고 작가와 그림을 매치해 외우기 바빴다. 그렇게 외웠는데도 역시 시험을 위해 외운 것은 밀물처럼 왔다가 썰물처럼 나가는 법이다. 그래도 지금 나에겐 '구글'과 '위키피디아', 그리고 일본어를 보조해줄 '파파고'가 있으니, 그때 읽어보지 못한 주요 일본 미술사 논쟁을 파헤칠 준비가 완벽하다.

우선,《시라카바》미술가 중 가장 뛰어난 논객이라 할 조각가이자 시인인 다카무라 고타로^{高村光太郎}부터 살펴봤다. 그는 유명한 조각가 다카무라 고운의 장남으로 태어났다. 다카무라 고

운이라는 이름은 생소하겠지만, 도쿄 우에노 공원의 '사이고 다카모리' 청동 조각상을 본 적은 있을지도 모르겠다. 어쨌든 그는 도쿄미술학교를 졸업하고 1906년에 아버지한테 거금 2천 엔을 받아 뉴욕으로 떠났다. 하지만 돈은 금방 바닥났고, 매일 어떻게 살지, 어떻게 공부할지 불안한 나날을 보내다가 메트로폴리탄 미술관에서 거츤 보글럼Gutzon Borglum의 작품을 보고 전율한다. 역시 거츤 보글럼이란 이름은 생소하겠지만, 미국의 역대 대통령의 얼굴을 새긴 큰 바위 조각상은 쉽게 떠올릴 수 있을 것이다. 고타로는 보글럼에게 열심히 편지를 써서 조교 자리를 얻어내고 주경야독으로 조각 공부에 매진한다. 그러다가 다시 런던으로, 그리고 마침내 파리에 입성해 1년을 공부하고 1909년 6월에 도쿄로 돌아온다. 그가 파리로 떠난 건 어쩌면 그에 앞서 동료 조각가 오기와라 로쿠잔荻原碌山이 1907년 파리에서 로댕을 만났다는 사실이 자극이 되었을지도 모르겠다.

당시 일본 미술계는 파리와 동시대적으로 교류하며, 일본식 인상파(외광파)가 서양화의 주류를 이루고 있었다. 여기엔 일찍이 파리로 유학을 떠나 당시 파리 살롱에서도 실력을 인정받고 돌아온 구로다 세이키의 영향이 지배적이었을 것이다. 하지만 고타로는 세이키처럼 교직에 몸담을 생각은 없었다. 그에겐 새로운 포부가 있었다. 아직 일본에 없는 '화랑'을 최초로 여는 것! 하지만 귀국하자마자 그가 맞닥뜨린 건 미술계를 달군 뜨

거운 논쟁이었다.

문제의 작품은 노동자들이 분주하게 일하는 아침의 기차역을 그린 야마와키 신토쿠山脇信德의 그림 〈정거장의 아침〉이다. 이 그림을 두고 예술계에 발을 담근 화가와 작가들이 모네의 〈생라자르 역〉을 방불케 하는 혁신적인 작품이다, 지방색이 부족한 한낱 서양의 모방에 지나지 않는다 등으로 갑론을박하는 논쟁이 벌어진 것이다. 그들이 토론장을 잡았을 리는 만무하고 당시 발간되던 동인지들이 논의의 장으로 끌어올려졌다. 《스바루(昴, 묘성)》◆와 《호순(方寸, 마음)》◆ 등의 잡지가 그것이다. 화랑을 오픈하는 일로 머리가 복잡했을 텐데도, 고타로 역시 잡지를 통해 논쟁에 뛰어들었다.

2월에 벌어진 일련의 논쟁 이후, 고타로는 일본 근대미술사에 길이 남을 논설 「녹색의 태양」을 『스바루』 4월호에 기고한다. "사람은 예상외로 엉뚱한 곳에서 잘 나아가지 못하는 법이다"라는 유명한 첫 문장으로 시작하는 이 글에서 그는 예술의 절대적인 자유를 추구하는 예술지상주의자의 면모를 보여준다. 구로다 세이키에 대한 비판도 아끼지 않았다. 서양미술의 선구자인 그가 적극적으로 일본화日本化, 로컬화하는 상상과 이를 따르는 주류 화가들에 대한 불편한 심기가 노골적으로 표현되어

● 이시카와 다쿠보쿠石川啄木가 창간한 잡지. 1910년은 우리에게도 망국의 한이 서린 해지만, 일본에서는 대역사건으로 아나키스트 고토쿠 슈스이가 천황 암살 누명을 쓰고 간노 스카코 등 동지 11명과 함께 사형당한 해이다. 다쿠보쿠는 당시 국가 권력의 '강권'에 반발하는 「시대 폐색의 상황」을 썼다.

◆ 이시이 하쿠테이가 동료 야마모토 가나에와 함께 1907년에 창간한 시와 판화 전문 잡지다. '호순'은 독일의 '유겐트'를 염두에 둔 작명이다.

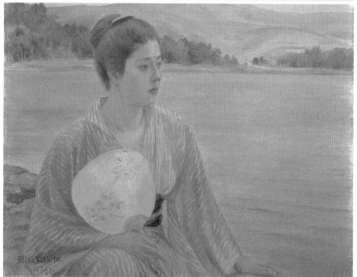

▲ 야마와키 신토쿠, 〈정거장의 아침〉, 1909년.
　제3회 문전에 출품한 야마와키의 문제작. 현재는 원본이 손실되었다.

▼ 구로다 세이키, 〈호반〉, 캔버스에 유채, 69×84.7cm, 1897년, 구로다 세이키 기념관.
　밝은 광선을 중요시하는 일본식 인상파의 전형을 보여주는 세이키의 그림.

있어 자유롭고 다양한 예술을 열망하는 한 예술가의 선언이 자 못 신선하다.

이 와중에 무샤노코지 사네아츠(톨스토이의 영향을 가장 많이 받은 소설가, 극작가)와 시가 나오야('소설의 신'이라 불렸던 소설가) 등이 2년 전부터 월 2엔씩 거둬서 잡지 창간을 준비하고 있었으니, 바로 그해 봄에 창간한 《시라카바》다. 당연히 다카무라 고타로도 《시라카바》로 들어갔고 이후 벌어지는 미술 논쟁에서 《시라카바》는 빼놓을 수 없는 잡지가 되었다. 동인들은 예술가의 절대적 자유, 감정의 자율을 옹호하며, 작품보다 작가, 예술의 객관성보다 주관성에 우위를 두는 입장을 견지하며 고타로의 든든한 울타리가 되어주었다. 문학 작가와 미술 작가가 한뜻으로 똘똘 뭉쳐 상대 논객과 대적하는 모습이 요즘은 보기 드문 일이라 어쩐지 신선하게 느껴진다.

이쯤에서 등장하는 것이 후기인상파다. 《시라카바》파들이 반론을 펼칠 때마다 세잔, 고흐, 고갱 그리고 로댕의 이름이 빠지지 않는다. 이들의 후기인상파에 대한 심취는 1912년에 90쪽에 달하는 반 고흐 특집호를 발간한 것에서 그 절정에 이른다. 다카무라 고타로가 「녹색의 태양」에서 '삶의 예술'을 실현한 작가로 염두에 둔 이는 논란의 중심이던 야마와키가 아니라 로댕의 영향을 듬뿍 받은 동료 오기와라 로쿠잔이었다.

◀ 요로즈 데쓰코로, 〈나체 미인〉, 캔버스에 유채, 1912년.
　데쓰코로가 도쿄미술학교 졸업 작품으로 그린 것으로, 당시 《시라카바》파의 영향을
　엿볼 수 있다.

▶▲ 오기와라 로쿠잔, 〈호조 도라키치 씨의 초상〉, 1909년, 일본 중요문화재.
　로댕의 영향이 물씬 느껴진다.

▶▼ 다카무라 고타로, 〈손〉, 1918년, 나가노아트 소장.
　로댕의 '손' 조각을 떠올리게 한다.

열렬하고 자유분방한 예술 논객의 시대

자, 이제 다카무라 고타로가 큰 뜻을 품었던 일본 최초의 화랑 로칸도^{琅かん堂}(푸른 동굴)를 오픈할 차례다. 1910년 4월은 어쩌면 고타로에게 절망과 희망을 동시에 안겨준 개나리꽃(고타로의 최애 꽃이다) 같은 시절이 아니었을까.

출발은 순조로웠다. 당시 일본 미술계에서 가장 핫한 동네는 긴자와 간다로 양분되어 있었다(지금은 물론 긴자!). 미술에서 뭔가 획기적인 일을 도모하려면 이 두 곳 중 하나여야 했다. 그런데 마침 간다 아와지초 1정목 1번지에 자리 잡고 있던 유서 깊은 우키요에 판화 전문점인 사카이코코도가 2정목으로 이사한다는 소식이 들렸다. 고타로는 바로 이곳이야말로 일본 미술계에 신풍을 일으킬 화랑을 열 곳으로 직감한 듯하다.

당시 그의 화랑을 스케치한 유일한 기록을 보면, 쇼윈도는 오른쪽에, 출구는 왼쪽에 있으며, 쇼윈도와 출구 사이에 넓은 유리창이 끼워져 있다. 실내 중앙에도 진열대를 놓았고 바닥에는 세련된 붉은 벽돌을 깔았다.

그랑 오픈 전시를 위해 그는 어떤 작품을 선보였을까? 위대한 '구글'이 찾아서 알려준 바에 의하면 이날의 전시를 위해 그는 자신의 작품 한 점과 고후쿠지^{興福寺}의 천등창, 아버지 다카무라 고운의 '참새' 조각, 그리고 당시 유행하던 요사노 아키코의 단

자쿠(하이쿠나 단가를 쓴 종이)를 걸었다. 지방색을 신랄하게 까대던 당사자의 기획이라기에는 뭔가 오묘한 조합이지만, 어쨌든 일본 최초의 화랑에서 열린 제1회 전시회는 그러했다.

순전히 내 생각이지만, 그날의 전시 작품이 포부에 비해 보잘 것없었던 것은 화랑을 열기로 한 그 4월에 가장 믿고 있던 동료 조각가 오기하라 로쿠잔이 허무하게 사망한 것도 어느 정도 영향이 있지 않을까 싶다. 내가 고타로였다면 그의 작품으로 첫 전시회를 열었을 테니 말이다.

다카무라 고타로의 첫 화랑 데뷔는 딱 1년 만에 경영 부진으로 막을 내렸다. 그리고 1911년 4월 마지막으로 연 전시가 바로 처음 논쟁을 불러온 야마와키 신토쿠의 개인전이었다. 이후 일본 미술계는 로칸도에서 열린 야마와키 신토쿠의 개인전을 두고 논쟁 제2라운드가 치열하게 벌어진다. 일본 미술사에서 1910년과 1911년의 논쟁은 각각 '삶의 예술' 논쟁, '회화의 약속'• 논쟁으로 불린다.

그러나 이미 다카무라 고타로는 1911년 4월 15일 오쓰기 씨에게 경영을 물려주고, 버터를 만들어 한몫 잡으려는 새로운 기대(?)를 품고 홋카이도로 떠난다. 별안간 버터가 등장하는 것이 사뭇 놀랍지만, 그 시절의 예술가들이라면 능히 그럴 수 있겠다는 생각도 든다. 예술은 곧 삶이니, 일본에서 서양식 버터 공장을 세우는 일도 중요한 예술이었을지 모르니 말이다.

• 논쟁 제2라운드에서 《시라카바》파의 반대 논객인 기노시타 모쿠타로木下杢太郎가 야마와키의 개인전을 보고 "예술은 혈압계의 곡선 같은 것이 아니라 하나의 표현 기술인 이상, 관중을 납득시킬 수 있는 '회화의 약속'이 필요하다"며 혹평한 데서 나온 말.

그후

《시라카바》는 1923년 관동대지진으로 폐간되었다. 이후 일본 문학계에는 프롤레타리아 문학의 전성기가 도래한다. 우리나라에서 널리 알려져 연극 무대에도 오른 고바야시 다키지의 『게 가공선』(1929년)도 이 시기에 탄생한다. 그러나 그 반대편에 있던 문학가들은 더 이상 문학에서 할 일이 없음에 절망해 자살하는 이들이 속출했다. 아쿠타가와 류노스케도 "무언가 나의 장래에 대한 그저 어렴풋한 불안"이라는 유서를 남기고 죽어버렸다. 관동대지진 이후 일본은 정부 주도의 새로운 도시 건설에 박차를 가한다. 바야흐로 에도를 벗어나 제국의 도시로 탈바꿈하며 전쟁의 광기 속으로 한 걸음 성큼 다가가고 있었다.

참고 문헌

나카니시 다카키, 「고타로와 일본 초기의 화랑光太郎と日本初の画廊」, 『간다 르네상스KANDAルネッサンス』 18호, 1991년.

다카무라 고타로, 「녹색의 태양緑色の太陽」, 『스바루昴』 4월호, 1910년.

사카이 데츠오, 「20세기 일본미술을 다시 보다 1—1910년대20世紀日本美術再見 I—1910年代」, 『Hill Wind』 vol. 51~60, 1997년.

쓰지 노부오, 『일본미술의 역사日本美術の歴史』, 도쿄대학출판부, 2005년.

기운찬 화가는
어디로 갔을까?

윤유미

<해질녘>은 근대 회화의 전설적인 그림이다. 천재 화가로 불렸으나 결코 원하는 만큼 멀리 갈 수 없었던 1세대 서양화가 김관호에 대한 질문.

신비로운 빛 속의 여인들

연초에 갤러리 현대의 근현대 인물화전인《인물 초상 그리고 사람》전에서 동우東愚 김관호의 <해질녘>을 처음으로 보았다. 김관호는 고희동에 이어 우리나라 두 번째 서양화가로 알려져 있다. 하지만 이 그림은 그가 1916년 도쿄미술학교 서양화과를 수석 졸업할 때 졸업 작품으로 제출한 그림이라, 도쿄예대의 컬렉션이 되는 바람에 우리나라에서는 보기 어려운 그림이 되고 말았다. 이번 기회에 그의 작품을 실제로 보게 된 것은 꽤나 귀한 기회였던 셈이다.

과연 듣던 대로 피에르 피뷔 드 샤반Pierre Puvis de Chavannes이나 루이-조제프-라파엘 콜랭Louis-Joseph-Raphaël Collin의 화풍이 떠오르기도 하고, 스승인 구로다 세이키의 화풍이 느껴진다. 이는 당연한 일이다. 김관호가 졸업한 도쿄미술학교 서양화과는 프랑스에서 절충주의 아카데미즘을 배우고 돌아온 구로다 세이키가 개설한 학교인데다. 그는 김관호의 학창시절 화풍에 지대한 영향을 미쳤기 때문이다.

라파엘 콜랭은 구로다 세이키가 파리에서 화업을 쌓을 때, 함께 공부한 화가다. 콜랭은 아카데미즘을 대표하는 알렉상드르 카바넬의 제자였으나, 아카데미가 경기를 일으킬 만큼 싫어했던 인상파의 밝은 색채와 나비파의 상징주의 같은 당대 미술의 혁신을 수용하며 시대를 통찰한 인물이다. 구로다 세이키가 밝은 빛을 중시한 것은 그의 절충주의 화풍을 받아들였기 때문이었다.

한편 퓌비 드 샤반은 이들보다 앞선 세대로, 외젠 들라크루아의 아틀리에에서 그림을 배워 처음엔 낭만주의적인 경향을 띠었지만, 점차 상징주의적인 그림을 선보여 후기인상파들의 절대적인 지지를 받았다. 콜랭의 그림에서도 퓌비 드 샤반의 그림자가 느껴진다. 세이키는 파리에서 외광파의 근원이 되는 인상파의 빛과 함께 상징주의적 색채도 가져왔을 것이고, 이 화풍은 자연스럽게 김관호에게 전해졌을 것이다.

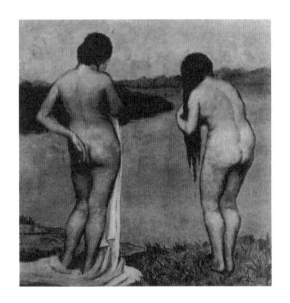

▲ 김관호, 〈해질녘〉, 캔버스에 유채, 127.5×127.5cm, 1916년, 도쿄예술대학.

▼ 구로다 세이키, 〈지智 감感 정情, 〉 삼부작, 캔버스에 유채, 180.6×99.8cm, 1899년, 구로다 세이키 기념관.

- ▲ 루이-조제프-라파엘 콜랭, 〈플로레알〉, 캔버스에 유채, 110×190cm, 1886년, 아라스 미술관.
- ▼ 피에르 퓌비 드 샤반, 〈해변의 어린 소녀들〉, 캔버스에 유채, 61×47cm, 1879년, 오르세 미술관.

누드라서 거절되다

김관호가 졸업 작품으로 제출한 〈해질녁〉은 그해 가을 일본 문부성에서 주최한 제10회 문전에서 3등상을 받았다. 1,500여 점의 응모작 중 96점이 입선했는데 그중에서 3등을 했으니, 당시 조선 유학생들은 얼마나 기뻤을까. 수상 소식이 1916년 10월에 일본 《아사히신문》에 소개된 데 고무되어 우리나라에도 10월 28일자 《매일신보》에 이광수의 야단스러운 축사가 실렸다.

조선인의 그림이라는 여학생들의 소리에 번쩍 정신을 차려보니 대동강 석양에 목욕하는 두 여인을 화華한 김관호의 〈해질녁〉이라. 아아! 김관호 군이여! 감사하노라. 차에 군의 작품 일 점이 무無하였던들 얼마나 여余로 하여금 저어케 하였으리오. 여는 군이 조선인을 대표하여 조선인의 미술적 천재를 세계에 표하였음을 다사多謝하노라.

그런데 《매일신보》는 '벌거벗은 그림인 고로 사진으로 게재치 못함'이라는 문구와 함께 수상작인 〈해질녁〉을 싣지 않았고, 대신 김관호의 다른 풍경화를 실었다고 하니 당시 조선에서 '누드화'는 충격 그 자체였던 모양이다. 일제 치하 조선 사람들은 그의 수상 소식을 크게 기뻐하고 관심을 보였으나, 이 작품을 신문지상에서조차 감상할 기회는 없었다.

일본 문전에서 쾌거를 이룬 김관호는 귀국하자마자 우리나라에서는 최초로 유화 개인전을 여는 영광을 누렸다. 하지만 이 전시회에서도 평양의 풍경을 그린 그림이 주로 전시되었다고 하니 당시 조선 미술계가 서양화를 어떻게 인식하고 있었는지에 대한 일면을 엿볼 수 있다. 1923년 제2회 《조선미술전람회》에 출품한 〈호수〉라는 작품도 여인의 누드라는 이유로 신문에 사진이 실리지 못하는 불상사가 일어나자, 고희동은 이에 분개해 《동아일보》1923년 5월 11일자에 다음과 같은 글을 실었다.

나체의 부인을 모델로 하였다 하여 보이기는 하나 신문에 박아내지는 못하게 하였더라. 이에 대하여 모 화가는 분개하여 말하되, 예술의 나라에까지 정부 당국자의 이해 없는 권력이 미치어서는 참으로 불쾌한 일이라 하더라.

고희동은 우리나라 최초의 서양화가라는 명예로운 타이틀을 쥐고도 서양화에 대한 이와 같은 사회적 편견과 몰이해를 견디다 못해 끝내 동양화로 갈아타고 말았다. 김관호 역시 이러한 일련의 사건들을 겪으며 마음고생이 심했으리라 능히 짐작할 수 있다.

천재 화가의 둔세

이후 김관호는 《창조》 동인을 거쳐 1924년 문예지 《영대》의 창간 동인으로 함께하며 삽화를 그리고 피카소, 마티스, 코코슈카 등 서양의 드로잉을 소개하기도 했다. 한편으로는 같은 도쿄미술학교 출신인 김찬영 등과 함께 1925년 7월에 2년제 회화연구소인 '삭성회朔星會'를 평양에서 결성하고 조선에서 후진을 양성하는 데 힘을 보태기도 했다. 삭성회에는 서양화뿐만 아니라 김윤보, 김광식 같은 동양화가들도 참여했는데, 서양화의 1개월 회비는 2원이고, 동양화과의 1개월 회비는 1원이었다. 삭성회가 길러낸 후학으로는 길진섭, 문학수, 정관철 같은 이들이 있다.

또한 삭성회는 매년 미술 전람회를 개최해 일반인들도 미술 작품을 감상할 수 있는 기회를 확장하고 미술인들이 새로운 작품을 선보이는 무대를 만들고자 했다. 당시 삭성회전람회는 경성의 서화협회전람회와 함께 조선의 양대 전람회로 손꼽히며 많은 이들의 관심과 주목을 받았다.

삭성회의 활동을 보면, 이들이 이 미술단체를 미술학교로까지 발전시키고자 했던 포부가 읽힌다. 실제로 이들은 기성회준비위원회까지 만들어 미술학교로 승격시키려는 계획을 도모했던 것으로 보이나, 결국은 실현되지 못했다. 여기에는 주축이

던 김관호가 발표하는 작품마다 문제를 일으키고 외설이라는 딱지가 붙어 비난을 받았던 것, 그리하여 서양화를 이해하지 못하는 사회 풍토에서 더 이상 그림을 그릴 의욕을 잃고 1928년에 화단에서 홀연히 사라져버린 것이 또 하나의 이유가 되었다.

천재 화가로 조선을 떠들썩하게 하며 기대를 모았던 김관호는 어디로 사라졌을까? 김찬영의 아들 김병기 화백의 증언에 따르면, 그 시절 김관호는 허구한 날 김병기의 사촌형들과 어울려 다니며 노루니 꿩을 사냥해 밤마다 질펀한 술자리를 벌였다고 한다. 김관호는 천재 화가였을 뿐만 아니라 명포수였다는 것이다.

다행인지 불행인지 해방 후 김관호는 거의 20년 만인 1946년에 다시 재기해 평양시 미술동맹 상무위원, 북조선예술총연맹 미술동맹 중앙위원, 상무위원 등을 지냈고, 1959년 69세의 나이로 세상을 떠났다. 이때 그린 그림을 보면, 〈해질녘〉의 화가와 같은 사람이 맞나 싶을 정도로 화풍이 변했다. 선이 짙어지고 색채도 강렬해졌지만 예전 같은 신비로움은 찾아볼 수 없다.

"평양 하면, 김관호"라며 치켜세워진 화가가 온전히 자신의 기량을 뽐낸 것은 그러고 보면 불과 10여 년의 짧은 세월뿐이었다. 《영대》시절 한창 주가를 올리며 삽화를 그리던 시절, 인물도 훤칠하니 아름답던 그 청년은 그렇게 잠깐 빛나고 그만이었던 것이다.

투명망토를 쓴
예술가

홍시

김찬영에게는 댄디한 화가의 뒷모습과 고뇌하는 예술가의 얼굴이 겹쳐진다. 예술은 상상하는 것을 이뤄주는 가능성의 도구가 아니었다. 그 어디에도 이를 수 없는 한계의 징후였다.

논 피니토

나는 지하에 돌아간 나의 어떤 친구에게 이런 편지를 받아 본 일이 있다.

《영대》 창간호에 실린 김찬영의 「완성예술의 설움」은 이렇게 시작된다. 이 편지는 백림(베를린)에서 한 음악회를 보고 다른 사람의 곡을 그저 완벽하게 재현하는 것이 진정한 예술이 아님을 깨달은 후배가 그에게 보낸 것이다. 이어지는 글에서 김찬영은 붓 터치를 반복해 캔버스에 작품을 완성하고 나면 완성의 쾌감

보다 완성 예술의 설움을 느낀다고 고백한다. 그의 표현에 따르면 예술가는 완성 예술보다는 미완의 예술을 통해 애착성과 향상미와 기대와 욕망, 그리고 뜻하지 않던 선, 색, 분위기 등의 정열과 긴장을 느낀다.

이 대목에서 나는 전율을 느꼈다. 왜냐면 나 역시 '논 피니토(Non Finito, 의도적으로 작품을 미완성으로 만드는 기법)'를 사랑하기 때문이다. 피렌체의 아카데미아 미술관에서 우연히 미켈란젤로의 '노예 연작'을 만나면서 논 피니토의 매력에 빠졌다. 〈다비드〉상을 향해 들어가는 좁고 기다란 복도 양쪽에는 미켈란젤로의 미완성 조각이 서 있다. 〈젊은 노예〉, 〈아틀라스 노예〉, 〈수염이 있는 노예〉, 〈잠에서 깬 노예〉 등이 막 대리석을 찢고 밖으로 나오려고 몸부림치고, 그 미완의 형상에서 느껴지는 너무나도 강한 전율 때문에 오히려 완벽한 작품인 〈다비드〉의 아름다움을 느끼지 못했다.

슈베르트의 〈미완성 교향곡〉이나 존 레논의 〈Help me to Help myself〉, 말러의 〈교향곡 10번〉, 바흐의 〈푸가의 기법〉 등도 미완성 작품들이다. 이처럼 작가들이 의도적으로 미완성 작품을 남긴 이유는 무엇일까. 때로는 병이나 죽음 때문에 혹은 표현의 한계에 부딪혀 더 이상 작업을 할 수 없었기 때문이기도 하다. 그래서 어떤 사람은 작가의 죽음이 연상돼서 미완의 작품을 보면 슬픈 느낌이 든다고 했다. 하지만 진정한 '논 피니토'는 작가

자신이 미완성 그 자체를 완성의 표현으로 제시하는 것이다. 미켈란젤로는 후반기로 갈수록 점점 더 많은 작품을 의도적인 미완성으로 제작했다.

김찬영은 완성에 이르면 모든 것은 정지하고, 그 정지된 완성 예술의 형체가 대중에게 다가가는 것은 시체를 상여 속에 넣어 화환으로 덮는 것에 불과하다고 갈파했다. 정교하게 세팅된 완성 예술의 완벽성에서는 더 이상의 창조가 가능하지 않기에, 완전 범죄처럼 모든 흔적을 지워버린 완성 예술보다는 창작하는 행위의 과정과 미흡함이 드러나는 미완 예술에 더 매력을 느낀 것이다. 그러므로 '논 피니토'는 감상자에게 다양한 상상의 기회를 주고, 작가에게 또 다른 창작과 생성 의지를 불러일으키는 열린 예술이다.

뜨거움

1920년대는 일제강점기 조선의 정치·사회적 변화만큼 근대 예술에도 중요한 변화가 일어난다. 고희동, 김관호, 김찬영이 일본에서 서구 예술을 공부하고 차례로 귀국하면서 문인화가 중심이던 우리나라 미술계에 새로운 장르를 펼친다. 묘하게도 이들은 일본 아카데미즘의 중심이던 도쿄미술학교 서양화과

출신이고, 귀국한 후 대략 10년 정도 예술 활동을 한 후 절필했다는 공통점이 있다.

여기서 한 가지 유념해야 할 시대적 상황이 있다. 1920년대 조선의 인쇄 기술로는 컬러판 도록이나 미술 서적을 만들 수 없었고, 잡지나 신문에 문자로 그림을 재현하거나 기껏해야 흑백 도판을 싣는 것이 고작이었다. 미술가들은 조선미전이나 서화협회전 같은 큰 전람회나 박람회를 통해서만 대중과 만날 수 있었다. 미술가들이 새로운 미술 이야기를 대중적으로 전개하기에는 한계가 있었던 것이다. 이런 시기에 김찬영이 동인지 활동을 한 것은 무엇보다 소중한 족적이라고 생각된다.

그는 일본 유학 시절에 동경 유학생들이 만든 『학지광』이라는 잡지에 다음과 같은 글을 실었다.

프리! 프리! 모든 것에 으뜸이 되는 저들의 부르짖음은 쉼없이 오오^{嗷嗷}한다. 저들은 저들의 감각과, 의식과, 교활한 이해가 (가장 저들이 자랑하는 그것이) 모든 허위와, 죄악과, 권태와, 공포와, 고통을 저들에게 공급하는 줄을 아는지? 모르는지? 모든 죄악과 허위에 빠져 있는 저들은, 스스로 그것을 저주하고, 무용하고, 참책친다. 미욱한 아이가 서울을 보고 자기 그림자를 욕하듯이 프리~ 프리~ 인생의 갈구하는 부르짖음은 오오하고, 자연은 인생의 모순을 묵묵히 냉소한다.

—『학지광』4호, 1916년

그는 『학지광』 4호의 표지 그림을 그리면서 이 잡지와 인연을 맺는다. 자신을 얽어매는 무엇인가를 향한 치열한 대결 정신이 보이는 이 글을 보면 유학 시절 그가 얼마나 격정적이고 열정적이었는지 알 수 있다. 많은 사람들은 김찬영이 '한량'이거나 '모더니스트적 데카당'이라고 알고 있다. 아들 김병기의 회고에 따르면 김동인과 김찬영은 돈 많은 댄디이자 일종의 탕자들이었다고 한다. 김찬영은 외모부터 당시로서는 최첨단의 유행을 선보였다. 서양식 모자를 쓰고 승마 바지에 양복 상의를 입어 패션 트렌드세터 같은 모습이었다. 자신이 원하는 넥타이를 구하려고 동경까지 출장 갈 정도였으니 한량으로 보일 만도 했다.

그러나 달리 말하면 김찬영은 어느 누구보다 새로운 문화에 호의적이었다. 대다수의 유학생처럼 그도 가부장제 같은 전근대성에 대한 저항으로 유학을 떠났고 낯선 문화를 적극적으로 받아들였다. 처음에는 메이지대학의 법학부를 다녔으나 그만두고 도쿄미술학교에서 서양화를 공부하면서 스스로 예술의 길을 선택했다. 평양 부호였던 완고한 아버지는 그가 법학을 공부하고 돌아와 집안을 건사하기를 바랐을 테고, 아버지와의 갈등도 심했을 것이다. 가산 군수였던 아버지 김진모는 스크루지 같은 구두쇠였다. 그는 매일 수챗구멍의 뜨물을 검사했는데 쌀이 한 톨이라도 버려져 있으면 불호령이 떨어졌다고 한다. 당시 평양 사람들은 '기가 막히다'는 말을 '김가산이 막히다'라고 할

김찬영, 〈자화상〉, 1917년. 도쿄미술학교 졸업작품.

정도였다. 이 집안이 전설적인 갑부가 된 비결은 대대로 근검절약했기 때문이라고 한다. 그런 집안의 두 번째 부인에게서 태어난 김찬영은 자라면서 숨이 막혔을 것이다. 성장 과정에서 생긴 반발심(?)이 예술에 대한 열정으로 폭발한 것일지도 모른다.

　김찬영의 그림은 그 시기 어느 누구의 그림과도 닮지 않았나. 초기의 김찬영은 "미술은 자연과 인생을 반영한다"는 자연주의 미술론을 받아들였다. 그러나 곧 일본 다이쇼 시기의 낭만주의, 유미주의를 받아들여 탈자연주의와 개인의 주관을 중시

하는 미술론으로 선회한다. 이후 그는 상징성이 강한 작품을 선보인다. 지금 그림으로 남아 있는 것은 그가 유학 시절에 그린 〈자화상〉 하나뿐이고, 일본 신문에 실렸던 〈님프의 죽음〉은 도판으로만 남아 있다.

〈자화상〉은 상체를 45도로 비킨 채 정면을 바라보는 일반적인 자화상 포즈이다. 그러나 먼 곳을 응시하는 눈동자에서는 미래에 대한 자신감과 두려움이 동시에 보인다. 그를 둘러싼 암울한 배경은 빠른 붓질의 흔적과 함께 미완성인가 싶을 정도로 세부 묘사를 하지 않았다. 예술가는 일반인보다 감수성이 민감해서 이상과 현실에 대한 갈등으로 더 큰 고통을 받는다. 행복한 인간은 결코 몽상에 빠지지 않는다. 오로지 만족을 느끼지 못하는 사람만이 몽상에 빠진다.

상징성

'상징'이란 어떤 초월적인 실재의 기호다. 우리는 상징주의 시나 회화를 통해 기호 없이는 파악할 수 없는 어떤 초월적 실재를 느낀다. 1920년대 《창조》에 실은 김찬영의 그림들과 《영대》의 표지화, 유학 시절에 그린 〈님프의 죽음〉에서는 이런 상징주의의 특징이 보인다.

김찬영, 〈님프의 죽음〉, 1917년.

〈님프의 죽음〉에서는 두 여인이 화면을 채우고 있다. 고개를 숙이고 접시를 받쳐 들고 있는 여성과 불편하게 허리를 굽히고 있는 여성 그리고 우물과 그릇이 전부다. 왼쪽의 여인은 우물에서 길어 올린 징안수를 고개 숙여 하늘에 바치고, 오른쪽의 여인은 그 여인을 향해 서서 온몸을 비틀며 슬픔을 억누르고 있다. 그런데 작품의 제목이 〈님프의 죽음〉이라는 점을 감안하면 그릇에 담긴 것은 정안수가 아니라 독약이라는 추측도 가능하

다. 묘하게 뭉크와 오딜로 르동의 느낌이 나는 이 작품은 어쩌면 아무런 비전도 없는 암울한 당시의 시기를 반영하는 것일 수도 있다.

김찬영이 그린 《창조》의 표지화에서는 형태와 방향의 유사성을 볼 수 있다. 그 당시 잡지는 세로쓰기가 일반적이라 그림도 세로로 긴 형태가 많았다. 그러나 김찬영의 표지화는 가로로 긴 형태의 이미지를 통해 서사성과 확장성을 주고 있다. 8호의 표지화 〈평화〉에서는 말도 사람도 닭과 병아리도 모두 일렬로 왼쪽을 향해 걸어간다. 자연에 순응하고 자연물과 하나가 되어서 평화의 대지를 걷는다는 짜임새 있는 구도와 묘사력이 돋보이는 작품이다. 미술사학자 김현숙은 이에 대해 다음과 같이 해석한다.

표지가 의미하는 것은 평화일까 한다. 사람은 말 위에서 내리지 않으면 아니 될 그때를 상징한 것이다. 새와 짐승과 사람이 보조를 아울러 해 뜨는 곳으로 향한다. 그것은 평화다. 큰 자연이 창조할 평화다.[1]

9호의 표지화 〈앞으로 나아가는 사람〉도 상징성이 강한데 역시 가로로 긴 형태의 그림에 화면을 대각선으로 분할하고 전면에 노인의 상반신을 단순하게 묘사했다. 노인은 오른손을 높이 들어 방향을 지시하며 고개를 숙이고 왼쪽으로 가고 있다. 위

▲　김찬영,《창조》8호, 1921년 표지화〈평화〉.

▼　김찬영,《창조》9호, 1921년 표지화〈앞으로 나아가는 사람〉.

로 올라가는 길은 이상을 향해 나아가는 길이다. 경사진 길을 따라 고행하듯 끊임없이 이상을 향해 걸어가겠다는 의지를 상징적으로 보여주는 작품이다.

　김찬영은 자신이 꿈꾸는 삶을 그림으로 표현하려 했다. 1920년에 《동아일보》에 실린 그의 「서양화의 계통 및 사명」에는 이런 글이 나온다.

　　"예술은 생활의 거울鏡이라." 이러한 말은 이미 우리 귀가 아프도록 들었을 것이다. 그러나 우리는 항상 우리의 전 생활이 예술 위에 나타날 때만 어떠한 의혹과 어떠한 비난을 시험하려 한다. 더욱이 비평가의 소질과 수양을 가지지 못한 인사 가운데서 더욱 심혹한 불평과 비난을 듣는다. 이것을 비유해서 말하자면 한 번도 면경을 대하지 못한 추부醜婦가 처음 거울을 대할 때에 자기의 반영을 비난함과 일반이라 하겠다. 그러나 나는 항상 자기의 반영을 비난하는 추부에게 그 반영이 자신의 얼굴이라고 직언함을 주저하였다. 그 이유는 단순하다. 만일 그 추부가 그 말을 얼른 긍정하면 그만이거니와 그렇지 아니하면 오히려 반목을 사리라는 공포심에서 주저함을 말지 못한 것이다. 그러나 면경은 어떤 것이라고 자세히 알리면 반드시 그 면경의 반영의 주인은 자기 자신의 얼굴이 그와 같은 것을 깨달을 것을 믿는다.[2]

여기서 김찬영은 '미술은 현실을 투명하게 반영하는 매체'라

는 식의 반영론적 논리를 주장한다. 이는 예술이 현실의 수준과 양상을 그대로 보여주기 때문에 비판의 초점은 현실에 맞춰야 하며 예술 자체에 대한 비판이 되어서는 안 된다는 것이다. 이러한 논리는 당대의 예술에 대한 낮은 인식을 질타하는 것일 수도 있고, 예술에 대한 비판을 원천적으로 차단하기 위한 시도라고도 볼 수 있다.[3]

김찬영이 김동인과 함께 시작한 《영대》의 표지화는 창간호부터 5호인 종간호까지 같은 판을 사용했는데 상당히 도안적인 그림이 인상적이다. 가운데에 향로가 있고 그 양쪽에 촛대가 하나씩 놓여 있다. 향로에서 나오는 향의 연기가 위로 피어올라 '靈臺'라는 글자를 품고 있다. 향로의 다리는 살바도르 달리의 작품에서 본 몸통은 왜소하고 비정상적으로 다리가 길고 가느다란 코끼리의 다리를 연상케 할 만큼 가냘프지만 ㄱ 곡선은 상당히 고전적이다. 촛대의 중간 부분을 끊어서 점으로 이어놓은 부분과 촛불의 표현은 아르누보의 영향을 보이기도 한다.[4]

흥미로운 것은 촛대의 불꽃인데 그 모양이 활짝 피어난 꽃잎과 같다. 정면에서 동그라미 형태로 보이는 꽃잎은 혼령의 만개를 상징하는 것 같다. 아마도 김찬영이 이 잡지를 통해서 자신이 상상하는 예술이 실현되기를 바랐던 것이리라.

1921년에 김찬영은 김억의 『오뇌의 무도』의 표지화를 그렸다. 김찬영은 표지화뿐만 아니라 《동아일보》에 서평도 두 번이

◀ 김찬영,《영대》, 창간호 표지화.
▶ 김찬영, 김억의 『오뇌의 무도』 표지화.

나 기고하고, 축시 「오뇌의 무도의 출생한 날」도 발표해 이 시집을 대중에게 알리는 데 꽤 애를 썼다. 표지화에는 '오뇌의 무도'라는 제목과 꽃, 그리고 화면 왼쪽 상단에는 오선지 위에 양귀비꽃이 음표처럼 놓여 있다. 꽃이 장식적으로 쓰인 것이 아니라 오선과 글씨와 더불어 읽혀지기를 의도한 것 같다. 가장 눈에 거슬리는 부분이 시집의 제목이다. 붉은색으로 불안정한 필체로 적은 글씨는 몽환적이어서 어지럽게 구불거리는 양귀비꽃줄기와 같이 놓여 있으니 아편 향기가 나는 것 같다. 표지에

서부터 악마주의의 냄새가 물씬 풍기는 이 책의 축시에 이런 부분이 있다.

> 모든 사람의 영靈은 오직 / 깊은 잠에서 깨지 아니하리라 /
> 육체는 그 위에서 방황하여라
> (……)
> 죄악과 선미는 화의하여라 /
> 양귀비 아편의 빼어난 향기는 / 망각의 리듬 위에서 춤춘다 /
> 병들었던 사람의 영은 / 희미한 눈을 뜨다 /
> 이름 모를 자극의 빛은 / 온 세계에 가득 차서 /
> 전광, 화염, 붉은 피 / 영은 비로소 웃음 웃다 / 또한 춤추다 노래 부르다 /
> 이때는 오뇌의 무도의 / 출생된 날이어라

김찬영은 1920년대 아직 문화예술이 척박한 조선 땅에서 최신의 예술 사조를 자신의 예술론에 따라 독자적으로 전개했다. 서양 미술에 대해서는 아무것도 모르는 대중이 이를 이해하기 위해서는 서양식의 비평적인 눈을 가져야 한다고 생각했기에 신문에 글을 기고히고 잡지 활동과 교육 사업을 했다. 그는 자연주의에서 출발했으나 그 다음 단계로 곧장 넘어가 후기인상주의, 마지막으로 인생과 자연을 구조적으로 파악하는 입체주의를 자신만의 예술론으로 이어갔다.

이러한 김찬영의 예술 비평 활동을 통해 1920년대에 이미 우리의 예술가들은 우리만의 예술을 고민하고, 이를 우리만의 예술론으로 풀어내려 했음을 알 수 있다. 그는 그림 밖에서 보이지 않는 예술을 했던 것이다.

미주

1 김현숙,「김찬영 연구」,『한국근현대미술사학』제6집, 한국근대미술사학회, 1998년.

2 《동아일보》, 1920년 7월 20일~21일.

3 송민호,「1920년대 초기 김찬영의 예술론과 그 의미」,『대동문화연구』71권, 성균관대학교 대동문화연구원, 2010년 9월.

4 김현숙, 위의 글.

연애와 글쓰기,
혹은 난봉의 계보도

최예선

―――――――――――――――――――

《창조》에서 《영대》까지 동인들의 족적을 살피다보니 연애와 글쓰기는 예술의 과정이자 결론이었다. 오스카 와일드의 경구와 오브리 비어즐리의 삽화로 난봉의 계보도를 그려보았다.

난 천재들을 바라보는 것과 아름다운 사람들의 이야기를 듣는 걸 좋아한다

　이것은 반도를 떠들썩하게 했던 천재들의 난봉 사건의 전모를 기록한 것이다. 꽤 시간이 흘렀기에 사람들의 기억을 낚싯줄로 끌어당긴다고 해서 걸릴 만한 것이 있을지 모르겠다. 사건의 당사자인 얼굴이 꽃처럼 붉던 청년들도 이제 모두 불귀의 객이 되었으니 누구도 옳다 그르다 시시비비를 따질 이가 없다. 언제나 승리자는 시간이다. 이 글은 시간의 어깨에 기대어 들은 바

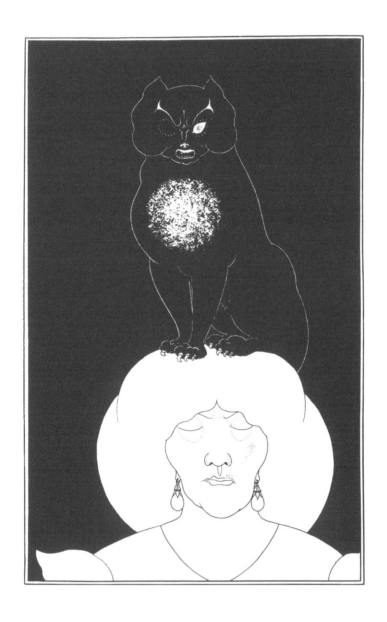

오브리 비어즐리, 『검은 고양이』(에드거 앨런 포) 삽화, 1894~1895년.

대로, 아는 바대로 숨김없이 씌어졌음을 밝힌다. 이 글을 쓰는 이유는 사라진 예술가들의 이름을 한 번씩 불러주기 위해서일 뿐, 그 이상도 그 이하도 아니다.

시작은 1918년 겨울이었다. 동경에서 가와바타 미술학교를 다니던 김동인은 화가가 아니라 문사가 되기로 마음을 먹었다. 그가 언제 그림에 경도되었던가 의아한 이도 꽤 될 것이다. 메이지 중학의 담벼락에 붙어 있던 김관호의 그림을 맨날 본 까닭일까? 그 시절에는 예술을 배워야만 새로운 세계를 만날 수 있었으니, 그래서였을 것이다.

김동인은 일찌감치 글 짓는 재미를 느꼈다고 한다. 단어가 결합하여 표현이 되면 존재가 스르르 일어나 생동한다. 이것이야말로 신들린 일이 아닌가! 동경엔 '소설의 신'●이 있다고 들었는데, 그렇다면 소설 천재도 있어야 옳다. 충분히 야심만만했던 김동인에게 아쉬운 게 딱 한 가지 있었으니, 조선어 표준어였다. 평양 사람인데다 열다섯 살부터 동경에 나와 살았으니 조선말 지식이 부족해도 한참 부족했다. 그러면 어떠한가. 천재는 앞서 나아가는 사람에게 주어지는 이름이 아니겠는가.

그해 크리스마스 날, 동경 유학생들이 청년회관에 모였다. 나라의 국권을 되찾자는 결의가 하늘을 찔렀다. 이날의 결의는 이듬해 2월, 청년들의 독립선언으로 나름의 모양새를 갖추어 3월

● '소설의 신'은 누구일까요? 《아트콜렉티브 소격》 2호에서 찾아보세요.

만세 운동의 불쏘시개가 되었다. 그러나, 우리의 천재들에게 나랏일을 하라고 해선 곤란하다. 그쪽으로 빠른 사람은 따로 있다.

그 밤, 우리의 천재는 긴자 거리로 향했다. 카페 파우리스타는 일본의 문호들이 즐겨 찾는 문학의 산실이었는데, 김동인과 주요한은 여기서 자주 놀았다. 「불놀이」를 쓴 시인 주요한이 맞다. 그는 김동인과 메이지학원 중학부를 함께 다녔고, 지금은 동경제일고등학교에 재학 중이었다. 매사 지기 싫어하고 거만하다고 소문난 김동인이 소싯적부터 문학 신동으로 이름을 날린 주요한•과 열등감 없이 대화하긴 쉽지 않았겠지만, 아마도 동인지를 만들기로 결론을 낸 모양이었다. 문학 동인을 결성하기에 참으로 시의적절했다.

이들은 아오야마학원에 다니던 전영택과 최승만을 찾아가 동인이 되자고 했다. 전영택이 김환을 끌어들였다. 동인지는 내 손으로 나의 세계를 만든다 함이었으니, 이들의 동인지는 《창조》란 이름을 얻게 되었다. 창간호 제작비 200원과 매호 제작비 100원의 난관은 김동인이 떠맡았다. 부친의 유산으로 평양 갑부가 된 김동인에게는 그 정도는 문제가 되지 않았다. 갑부 아들인 줄 알고 영입한 김환은 정작 고학생에 가까워 출자할 돈 한 푼 없었고, 돈 꽤나 있는 집 자식들이던 나머지들도 술은 마셔도 책 만드는 돈을 내긴 어려웠다.

유학생들이 모여 만든 잡지는 만세사건으로 어수선한 시국

• 주요한은 심지어 성적도 훌륭했다. 동경제일고등학교에 다닌다는 것은 정식으로 제국대학에 진학할 자격을 갖췄다는 뜻이다. 한반도에는 일제강점기 내내 고등학교가 없었다.

에서 창간호가 뿌려졌고, 2호가 나오자 이광수, 이일, 오천석이 합류했다. 3호를 낸 후에는 경쟁 잡지인 《폐허》의 동인인 김억, 김찬영, 김명순이 《창조》로 옮겨 왔다. 창간한 지 고작 1년 만에 필자 층이 탄탄해졌으니 문학잡지로 인정받은 것이라 하겠다.

이제 임노월이 등장할 차례다. 1921년 5월, 《창조》 9호에는 "3월부터 노월 임장화 군이 새로 우리의 글벗이 되었습니다. 군은 오스카 와일드 연구자임으로 내 10호부터 우리에게 와일드가 소개될 줄 압니다(흰뫼)"라는 공고와 더불어 동인 명단에 임노월의 이름이 실렸다. 흰뫼 김환과 노월 임장화는 진남포 출신으로 동향이었다. 평론가가 없는 《창조》의 빈 부분을 채워야 할 사명감에 김환이 공을 들여 노월을 불러들인 게 틀림없었다.

그러나 《창조》 10호는 발간되지 않았으니, 임노월의 글이 《창조》에 실릴 일도 없게 되었다. 임노월이 어떤 글을 준비했을지는 영원히 알 수 없다. 마지막 호가 된 9호는 김찬영의 표지화가 실렸는데 마치 동인의 운명을 말하는 듯했다. 예지자들이 앞으로 손을 향하며 느린 걸음을 옮긴다. 이들은 어디로 가고 있는가? 동인들 역시 어딘가로 흩어졌다. 상해로, 평양으로, 경성으로, 다시 동경으로. 어쩌면 세싱 끝으로.

동경 시절이 끝나면서 《창조》도 끝났다. 김동인의 회고에 따르면 "《창조》 동인은 오입장이로 돌아서고 《폐허》 동인은 방랑과 표랑으로 돌아"섰다. 《창조》의 후신 《영대》가 탄생하는 것

은 그로부터 3년 후인 1924년 8월이었다.

삶은 복잡하지 않다. 복잡한 건 우리들이다

누가 누구와 잤는가, 하는 문제가 이토록 중요했던 시절이 또 있었을까?《창조》를 통해서 김명순, 임노월, 김찬영, 김동인이 하나의 선으로 연결되며 애증의 관계도를 그리는 과정은 시간의 길고 짧음에 불과하다. 김환에게 건넨《창조》 자금은 모두 기생 안금향에게 갔다는 게 사실인가? 김억은 강명화와 연애의 단꿈을 꾸었던가? 의심할 여지없는 사실이지만 이 또한 단순하게 그것뿐이었다고 말할 수는 없다.《창조》가 폐간된 건 돈이 문제일 수도 있고 연애가 문제일 수도 있다. 물론 그 둘 다 관련되어 있다고 해야 정확할 것이다.

김동인은 매호 들어가는 불입금 100원에 의문이 생겼다.《창조》로 말하자면, 천 부는 거뜬히, 때론 이천 부도 날개 돋친 듯 팔리지 않는가? 그렇다면 판매 수익금은 대체 어딨는가? 김동인은 셈을 하면서 돈을 쓰는 소시민이 아니었던 까닭에, 수익금이 들어오는 족족 술과 오입으로 탕진했다는 사실을 까맣게 잊었던 듯하다.

이 점에 있어서는 김동인도 더하면 더했지 덜할 리 없다. 신여

성은 싫고 오로지 기생하고만 놀던 김동인이었다. 노산홍, 김백
옥, 세미마루를 거쳐, 명월관 김옥엽과 연애하면서 동기 경옥
에게 사랑을 쏟은 삼각연애 사건은 알 만한 사람들은 다 아는
이야기였다.

그날도 기생과 동경 유람을 떠났다가 쓰린 가슴을 안고 혼자
돌아온 터, 갑자기 머리가 맑아진 김동인은 오랜만에 셈을 해보
았고, 그러고 나니 할 말이 많아져서 김환의 집에 들이닥쳤다.
근근이 버티는《창조》가 김동인은 여간 꼴사납지가 않았다. 바
른 말로 잡지란 돈 먹는 쓰레기 아닌가. 한 호 한 호 거금을 들이
고 열렬히 만들어봐야 유효 기간이 고작 며칠 몇 달에 불과하다.
그러나 김동인은《창조》를 당장 때려치우지 않았다. 김환이 창
조사를 수익을 배당하는 주식회사로 만들어보자고 솔깃한 제
안을 하며 그의 허영심을 건드렸기 때문이다.

그리하여 김동인의 평양 집에서 다시 회
사 설립 자금이 나와 김환에게 전달되었는
데, 이 돈 역시 두말할 필요도 없이 손가
락 사이로 모래가 빠져나가듯 사라
져버렸다. 기생 안금향을 벼올
린 김동인은 분개했고, 김환은
꼭 갚겠다는 말만 남기
고 자취를 감췄다.

말하자면《창조》를 술값으로 탕진했다 그 말인데, 흥미롭게도 같은 이유로《영대》역시 들어먹게 된다. 잡지란 요물이어서 한 번 만들어보면 또 만들고 싶어진다.《영대》는 김동인과 김찬영이 중심이 되어 평양에서 만들어지고 평양에서 인쇄된 평양 잡지다. 광문사는 광고지나 인쇄하던 곳이어서 잡지를 할 만한 여력이 못 되는 터라 동인들이 고생을 꽤나 했다. 그러나, 이런저런 동인지들이 맥을 못 추고 사라지면서 예술판이 뿔뿔이 흩어지던 시기, 풀이 죽은 채로 술만 마시던 천재들이 야심차게 재기를 꿈꾸며《영대》를 만들었으니 그 의미가 사뭇 진지했다.

《폐허》창간 동인이기도 한 김찬영은 한때『오뇌의 무도』표지화와 삽화를 그리며 미술가로서 에너지를 쏟았으나 평양으로 돌아온 뒤로는 주색에 빠져 낮밤을 잊었던 터였다. 그런 김찬영이 표지화를 그리며 예술론을 썼으니《영대》는 방탕한 지식인들의 개과천선으로 보이기도 했을 것이다. 게다가 상해로 망명했던 이광수가 돌아와 회심에 찬 자전 수필 '인생의 향기'를《영대》에 실었다. 춘원 이광수가 아무리 서구에 푹 빠져 있었다 해도 1920년대 젊은 예술가들의 본데없는 방탕함에 개탄의 글을 쓴 것이 한두 번이 아니었건만, 이 탐미주의자들과 동인이 되는 것까지 거부할 수는 없었던 모양이다.

이번에도 경성의 판매 수익금은 단 한 번도 평양에 보고되지 않았다. 김동인이 알아본 바, 기생 강명화에게 빠진 김억의 술

값과, 김원주와 동거 중인 임노월의 콩나물 값으로 총판의 수익금을 경쟁적으로 가져간다는 소문이었다. 평양에서는 잡지를 접는 것으로 분노를 표출했다. 《영대》는 발행인에 임노월의 이름이 빠진 마지막 호가 발간되고 나서 조용히 막을 내렸다.

《영대》의 실패는 동인들에게 뼈아프게 다가왔다. 술과 오입으로 탕진했을지언정 《창조》만큼은 '이데올로기에 휩쓸리지 않은 생예술의 길을 걸은 잡지'라 평하며 스스로를 참문학인이라 자부했던 김동인도 《영대》에 대해서는 문학적으로 그 어떤 기여도 하지 못했다며 매몰차게 평가했다. 김찬영은 예술 창작과 더욱 멀어졌다. 그는 예술이라 함은 완성되지 않은 상태가 최고의 상태라고 누누이 설파했던 바, 《영대》가 바로 미완성의 예술이 아니던가 싶다.

연인들은 의문 속에 있을 때 가장 행복할 수 있다

조혼^{早婚}으로 얻은 구시대 아내, 유학을 떠나 신세계를 알게 된 젊은 남편, 재능과 지성을 드러낼 줄 알았던 신여성. 셋 사이의 삼각연애는 이제 숨길 일도 아니었다. 누가 연애를 '자아를 발견하는 기쁨'이라 했고, '도덕과 교양을 겸비한 새로운 인간'으로 태어나는 일이라 했던가? 책에서 배운 연애로 세상에 나온 천재

들은 도무지 해갈할 수 없는 모진 위기를 겪어야만 했다.

연애하지 않으면 안 되는 시대가 시작되었으니 연애는 해야 겠고, 1920년대 지식인 사회는 한없이 좁은데다 여성의 수는 좀 체 늘지 않았다. 이미 결혼한 나혜석을 빼면, 김명순, 김일엽(김 원주), 윤심덕 정도일까? 창조-폐허-백조의 동인이 겹치듯 연애 도 겹쳐졌다. 동경하듯 연애했고 상상하며 연애했다. 연애지상 주의는 열락과 허무를 깨달은 연인들에게 '정사情死'라는 근사 하고 합당한 모범 답안을 선물했다. 연애는 몸을 옥죄는 전근 대적인 사회로부터 해방되려는 몸부림이었다. 때때로 해방의 끝은 죽음인바, 그것이 시대를 활활 불태워버리려는 연인들의 마지막 열망이라고 한다면 그 또한 근사한 결론이었다.

기생 아니면 안 되는 김동인과 신여 성하고만 연애를 이어간 임노월은 연애만큼은 서로 대척점에 있 었다고 하겠다. 임노월 은 악마적이라 불리는 기이하고 이상한 소설 들을 썼다. 고상하고 교양 있는 사랑의 현현이건 오리무 중의 마성적 연애이건, 파멸의 단계까지 이르러서야 이야기가

끝났다. 등장하는 여성들도 대단히 독특했다. 파란 입술, 집요하게 응시하는 눈빛, 책장을 넘기는 손가락, 바짝 일어선 주근깨 등등 세포 하나하나가 독립된 자아를 갖고 있는 여인들은 상상하는 것조차 불온하다. 그러니 그녀가 어떤 존재이며 무엇을 원하는지 이 남자는 알 길이 없었다. 세기말 염세병에 걸린 듯 불안한 남자는 구원을 갈구하듯 참예술을 찾곤 하는데, 종종 신비롭고 미스터리한 여성들에게 그 자리를 내어주곤 죽을 듯한 열병을 앓는다.

임노월을 기억하긴 바란다. 여성들에게 '처염凄艶◆'이라는 기묘한 특성을 부여했으니 말이다. 호리호리한 체격에 흰 얼굴, 불안한 아름다움을 가진 김명순과의 연애는 '처염'이라는 말이 썩 어울릴 법도 하다. 그들의 연애가 어떻게 시작되었고 어떻게 끝났는지 알 수 없지만,《창조》가 끝나고《영대》가 시작되기 전으로 짐작되는 연애 기간 동안 두 사람 모두 왕성한 창작욕에 사로잡혀 글을 썼던 것만은 사실이다. 그렇다면 탐미주의자의 연애도 지켜볼 만하지 않은가!

《영대》에는 노월의 왕성한 창작의 결과물인 과격한 소설들이 매호 실려 있다. 탐미와 악마주의가 세상 끝으로 치닫는다. 그러나 현실에선 탐미주의자도 콩나물 값을 챙겨야 했으니, 그것이 임노월의 한계였다.《영대》의 발행인으로 있는 동안 임노월은 김명순의 친구인 김원주와 살림을 차렸고, 본격적으로 먹

● 연인이 뜻을 이루지 못하여 함께 자살하는 일.

◆ 처절하게 아름답다는 뜻.

고사는 문제에 시달렸다. 연애지상주의의 끝은 불행히도 임노월에게 콩나물이었던 것이다.

　임노월은 《영대》 발행인에서 쫓겨난 뒤 1925년 1월 1일에 "헛되도다……"로 시작해서 "신개인주의자의 혼이라 하노라"로 끝나는 선언 비슷한 글을 실은 뒤 문단에서 사라졌다. 고향 진남포로 떠났다고 하는데, 함께 갔던 김원주 혼자 경성으로 돌아왔다.

진실은 언제나 사실과는 별개다

　《신여성》이란 잡지가 있다. 신여성을 독려하는 듯한 제호와 달리, 실제론 그 반대로 품행이 방정하도록 여성들을 훈계하는 잡지였다. 천도교 개벽사에서 출간한 잡지니, 논조를 짐작하리라 믿는다. 김기진은 《신여성》(1924년 11월호)에 '김명순 씨에 대한 공개장', '김원주 씨에 대한 공개장'을 나란히 실어 두 사람의 작품과 생활을 비판했다. '분 냄새 난다' '재롱도 여기까지 오면 도로 정이 떨어진다'는 식이었으니 비판이 아니라, 인신공격이나 마찬가지였

다. 짐작컨대, 이 상황은 잡지의 주독자인 여성들뿐 아니라, 신여성에게 은근한 질투와 위협을 느낀 남성들에게도 흥미로웠을 것 같다. 두 사람이 반박문을 게재했는지는 잘 모르겠다. 최승일˙도 '권애라˙ 씨에 대한 공개장'을 투고했다가 전문이 삭제되었다 하니, 어디서 돌이 날아올지 몰랐던 여성들이여, 자유롭게 연애할 수도, 연대할 수도 없었던 당신들이여!

김기진이 쓴 글은 김명순, 김원주와 연애 행각을 벌인 임노월을 향한 비난이었음을 눈 밝고 귀 밝은 독자들은 알고 있었다. 카프 이론가인 김기진은 유미주의, 탐미주의를 주장했던 임노월과 시시때때로 날을 세웠다. 임노월도 질 리가 없다.《영대》에는 김기진에 대한 반박문이 여러 차례 실렸다. 카프와 탐미주의, 서로 닿을 수 없는 두 사람은 각자의 해방을 위해 그토록 목청을 돋웠다.

하지만 '해방' 하면 김원주다. 김원주는 자아의 해방을 위해 인생을 걸었다. 목사의 딸로 태어나 이화학당을 다니다 일본 유학을 다녀왔고, 여성을 향해 강연을 하고 글을 쓰며 잡지《신여자》를 만들었다. 그사이 수많은 남성들과 연애하는 데 시간을 아끼지 않았으며, 모든 것을 탈탈 털어버리고 서른여섯 살에 불교에 귀의했으니, 김원주의 인생은 다른 사람들의 인생 여럿을 합쳐놓은 것 같다. 김원주는 진정 몸으로 세상과 만났는데, 부딪히며 배우고 자신의 위치를 수시로 바꾸길 꺼리지 않았다.

● 최승희의 오빠인 그는 잡지에 적극적으로 글을 발표했던 지식인 중 한 명이었다.

◆ 개성의 3·1운동을 이끌었던 항일 운동가. 의혈단원 김시현과 불꽃같은 연애로 세간을 떠들썩하게 했다.

김원주가 임노월이나 철학자이자 불교학자인 백성욱과 연애한 이유도 개인의 해방을 모색하는 끊임없는 방황이 아니었을까. 출가는 존재의 서러움 때문이 아니었다. 종교적 해탈이자 스스로 해방의 방도를 찾은 것이었다.

임노월과 함께였던 어느 날 김원주는《신여성》지에 글을 하나 실었다. 둘이서 밤마다 하는 일이 있는데 서로 이야기를 지어서 들려준다는 것이다. 이야기는 인간을 결속하는 무서운 동아줄이다. 서로의 몸에 줄을 묶는다니, 옴짝달싹 못하겠고 온몸이 간지럽다. 글을 읽은 잡지 독자들은 진정 질투와 부러움에 몸이 달았을 것이다.

김동인이《영대》판매 대금 때문에 임노월을 찾아갔던 날도 그런 밤을 보낸 어느 날이었겠다. 늘 머물던 태평여관에 가지 않고 임노월의 비좁은 거처에 굳이 자리를 차지한 김동인은 그 밤에 벌어지는 야릇한 속삭임을 들었을까? 세상을 향해 일갈하던 신여자의 화신이 임노월의 집 어둡고 좁은 부엌에서 앞치마를 두르고 밥하는 모습이 과연 하찮게만 보였을까?

김동인은 신혼의 즐거움을 누린 적이 없고 여인과 함께 글을 나누는 행복도 갖지 못했다. 다음날 김동인은 "나는 된장국과 콩나물만으로는 밥이 목을 넘지 않으니 여관으로 떠나노라"라며 태평여관으로 떠났다.《영대》를 콩나물 값으로 탕진했다는 말은 여기서 나왔다.

깊은 반감은 은밀한 친밀감을 입증한다

김동인과 염상섭의 관계는 반감에서 시작되었다. 김동인은 염상섭이 화려한 언변으로 매혹하는 재주는 있으나 뒷심이 부족하여 '계속'이라 해야 할 글에 '끝'이라 한다고 비꼬았다. 염상섭은 소설을 쓰기 전엔 평론가로 활동했는데, 동인들의 시와 소설을 혹평하면 김동인은 분연히 펜을 휘둘러 싸웠다. 《창조》와 《폐허》로 맞붙다보니 친밀감이 생긴 모양인지, 폐간되는 동인지들이 늘어나고 변변한 문학 지면이 줄어들자 염상섭과 김동인은 함께 노는 날들이 많아졌다. 한번은 염상섭이 평양을 찾아왔다. 김동인은 그날도 대동강에 '마상이'라는 작은 배를 띄워 유유자적 놀고 있었다. 염상섭은 굳이 그 작은 배에 올라 자기도 배를 몰 줄 안다며 노를 들고 휘저었다가, 그 바람에 노 저을 줄도 모르는 인사가 되고 말았다.

소설가를 친구로 두었다면 반드시 알아둘 일이 있다. 절대 사생활을 이야기하지 말지어다. 언제 어떻게 자신의 삶이 소설화될지 모르기에 말이다. 염상섭은 모델 없이는 소설을 쓸 수 없다는 자연주의 문학의 원칙을 고수하며 주변의 이야기를 소설 재료로 활용했다. 『제야』와 『해바라기』는 나혜석을 모델로 했다는 사실은 당시도 그렇거니와 지금도 모르는 사람이 없을 터이다. 그러니 장안의 화제가 된 명순-노월-원주의 스캔들을 그

가 놓칠 리가 있었을까. 소설 속에서 세 사람이 어떤 모습일지 상상해보라. 한창 소설이 진행되던 중에 세 사람으로부터 항의를 받은 염상섭은 복잡한 플롯으로 덧칠해 당사자들의 그림자를 희석시켰다. 『너희들은 무엇을 얻었느냐』가 산만한 스토리 라인을 갖게 된 배경은 그러하다.

모델 소설은 세태 소설이라 불리며 훌륭한 문학적 장치로 인정받기도 하는 모양이다. 그러나 『발가락이 닮았다』를 읽은 염상섭은 망치로 머리를 얻어맞은 것 같았다. 자신을 둘러싼 좋지 않은 풍문을 반영한 모델 소설이란 걸 그는 금세 알아차렸던 것이다. 엿 먹인 게 아니라 콘텍스트라고 김동인은 말했을까? 김동인은 여기서 그치지 않았다. 탄실 김명순을 연상시키는 제목과 노골적인 뒷골목 가십, 통속적 서사를 뒤섞은 『김연실전』을 내놓아 모델 소설계를 평정했다.

《영대》 동인들이 사랑해 마지않던 에드거 앨런 포의 작품을 가장 먼저 알려주었던 김명순, 외모가 빼어나 영화배우로도, 글솜씨가 뛰어나 신문기자로도 활동했던 팔방미인 김명순. 그녀는 단 하나, 기생첩의 딸이라는 출생의 트라우마를 극복하지

못했다. 김명순의 글쓰기는 세상의 공격으로부터 자신을 보호하고 방어하는 수단이었다. 그녀의 글쓰기는 나쁜 피가 흐르는 타락한 여자라는 부당한 낙인으로부터 해방될 만큼 강하지 못했다. 연약한 글줄로 아슬아슬하게 살아온 김명순은 이 소설로 인해 완전히 망가져버렸다. 그녀는 홀연히 일본으로 떠나 끝내 돌아오지 않았다.

예술은 그 어떤 비천한 것도 신성한 것으로 변화시킬 수 있다

씌어 지지 않은 세계는 존재하지 못한다. 예술가가 예술을 포기할 때 글은 낡은 종이 조각일 뿐이며, 세상은 말라비틀어진 사과 한 알에 불과하다. 예술은 세계 끝으로 향하는 기차가 아니다. 예술은 항상 거기에 있었다. 예언자의 얼굴을 하고서 피투성이가 된 채로.

젊고 청신했던 예술 천재들은 떠나는 열차에 오르듯 황급히 사라졌다. 예술이 잉태한 작은 악마들조차도 시대 속에서 얼굴이 누렇게 떴다. 나는 자주 사라진 얼굴들을 하나씩 꺼내어 들여다본다. 그러면 진실을 털어놓는 눈과 귀와 입이 보인다. 사실은 진실과 다르다고 오스카 와일드가 말했듯이, 겉으로 드러난 사실은 진실을 되레 감추는 법이다.

이런 이야기를 들어본 적 있는가?《창조》를 말아먹은 장본인으로 지목된 김환이 바로《창조》의 시작이었다는 것, 모든 사건의 시작은 1918년 겨울이 아니라 그해 봄이었다는 이상한 이야기를.

동경의 한 미술학교를 다니던 김환은 미술이 아니라 문학을 하기로 결심했다. 날이면 날마다 문학에 심취한 전영택, 최승만을 만나러 갔고 돌아와서는 글을 썼다. 김환은 요사이 분분히 발간되는 잡지에 흥미를 느끼고 있던 터, 문학 천재인 주요한에게 동인지를 만들자고 꼬드겼다. 한동안 지지부진하던 동인지는 '창조'라는 이름을 갖고서 그해 겨울부터 본격적으로 착수할 수 있었다. 발행처는 김환의 하숙집이었다.

안타깝게도 김환은 자신의 열망과는 달리, 문학가로서의 재능이 뒤따르지 않았다. 김환의 소설은 매번 김동인의 매서운 검열을 통과하지 못했다. 다른 잡지에는 내도《창조》는 안 된다며 선을 그었다. 그러나 그는《창조》가 좋았다. 무엇보다《창조》가 먼저였다. 김환은 창작보다 제작 및 판매 책임자로《창조》에 깊이 몸담았다. 그는 문사들과 인맥이 깊었고, 잡지가 돌아가는 상황에 훤했다.《학지광》등 한글 잡지를 인쇄하는 요코하마 복음인쇄소를 연결해준 이도, 필자를 확보하기 위해 동분서주한 이도 김환이었다. 그는 이일, 오천석 그리고 임노월까지 끌

어들여 글을 쓰게 했다.

　김환은 예술이 비천한 사회를 숭고한 것으로 끌어올린다는 사실을 알았을지도 모르겠다. 만세운동 이후 중국으로 가버린 주요한과 감옥에 갇힌 동인들을 대신해, 김환은 표류 중인《창조》의 책임자가 되었다. 필자를 확보하고, 흩어진 동인들에게 전보를 타전하며 마감을 지키라고 독촉했다. 많은 글이《창조》에 도착했다. 재정 지원도 중요했다. 김환은 한성도서 출판부에 일하면서 재정 지원을 요청했다. 그런데 한성도서가《창조》를 합병하려는 움직임을 보이자 망설이지 않고 회사에 사표를 내버렸다.

　이때 김환은 주식회사의 존재를 알게 되었고, 수익 창출을 위해서《창조》를 주식회사로 전환하려는 과감한 계획을 세웠다. 경험 없이 덤비느라 김동인이 불입한 출자금을 몽땅 날려버린 건 예견된 실수였다. 회의 때마다 기생을 불렀으니 대책 없긴 했지만, 김동인이 김옥엽과 사랑의 도피를 할 줄은 몰랐다. 면목이 없어진 김환이 손을 벌린 곳이 광익서관의 고경상이었다.

　고경상은 선뜻《창조》를 도왔다. 그럼으로써 김억의 번역 시집『오뇌의 무도』의 출판권을 가져갔으니 괜찮은 투자였다. 재정 지원이 시급한 동인지에 인공호흡을 해주는 것이 고경상의 운명이었던가 싶다. 훗날 임노월을 대신해 발행인이 되어《영대》마지막을 지켜본 것도 고경상이었다.

이제 와서 《창조》와 《영대》가 끝장난 이유를 돈과 연애 때문이라고 말할 수 있을까? 강제 폐간과 속간을 거듭하며 십수 년을 견디고도 결국엔 문을 닫은 《개벽》이나 《삼천리》를 보건대 잡지 역시 처음과 끝이 있는 법, 그러니 쓸쓸한 마음을 감추고 말하려 한다. 명백한 건 그 시기에 동인들은 글을 쓰지 않았다는 것이다. 쓸 수 없었고 쓰지 못했다.

그걸 시대의 탓으로 보는 사람들은 불타오르던 예술의 희열, 창작의 욕구가 사회와 부딪히면서 점점 휘발되었다고 말한다. 하지만 나는 그들이 길고 긴 사투의 과정을 견뎌내지 못한 까닭이라 생각한다. 예술가는 예술 오직 그 하나를 끌어안고 피투성이가 되는 그 일을 견디는 사람이 아닌가? 다시금 그 불길 속으로 들어간 자는 예술가로 기억될 테지만, 그렇지 않은 자는 난봉꾼이 아니면 무엇이겠는가.

김환은 한성도서에서 위인전을 만들면서 그런대로 생활을 이어갔다고 한다. 그러다 홀연히 먼 곳으로 떠났다. 그 시점은 임노월이 문단에서 사라진 시기와 거의 일치한다. 그가 흥사단의 북경 지부로 가서 비밀스런 활동을 했고, 이후에 중국 독립군 부대에 배속되어 거기서 죽음을 맞았다고 알려준 이가 아마도 전영택이었던가. 김환이 떠난 건, 자본주의랄지, 제국주의랄지, 아니면 그것도 채 되지 못한 전근대적 봉건사회랄지, 꿈쩍도 하지 않는 세계와 숨이 막혀 간당간당한 인간들을 참을

수 없었기 때문이라고 나는 본다. 그것이 김환의 예술 감각이었다. 김환은《창조》에 소설을 쓰지는 못했지만, 역사의 한 자락을 빛나게 썼다. 김환의 글쓰기는 그제서야 완성되었다.

참고 문헌

나혜석, 김일엽, 김명순, 『경희, 순애 그리고 탄실이』, 교보문고, 2018년.

임노월, 『익마의 사랑』, 향연, 2018년.

김동인, 「문단 30년의 자취」, 『신천지』, 1948년 3월~1949년 8월.

김자인, 「노월 임장화 문학 연구」, 국민대학교 석론, 2007년.

이사유, 「창조의 실무자 김환에 대한 고찰」, 한국학연구 제 34집, 인하대학교 한국학연구소, 2014년 8월.

임정연, 「1920년대 연애담론 연구」, 이화여자대학교 박론, 2006년.

《영대》를 통해 확장된 세계

영靈, 그 대臺의 빈자리

프린스

영혼이 형태를 갖되 공간을 점유하는
것이 조각이라면, '나'라는 형상도 조
각예술의 일부가 된다. '나'라는 형상
에게 묻는다. 너의 영혼은 어디로 향
하는가

세상의 모든 예술은 정신적이고 의식적인 것을 내용으로 삼
아 감각적 형식으로 표출한다. 그리하여 자체로 특수해진 예술
작품은 단순한 사물 이상의 존재가 되어 초월적인 무언가의 담
지체로 여겨지게 된다. 영대靈臺. 이는 마치 생명의 양태를 몸과
영혼으로 분별하듯이 또는 투명하게 출렁이는 물을 담아낸 그
릇을 보는 것처럼, 소위 '예술'이 준거하는 작품을 운동이 내재
하는 공간으로 추상화하는 것과 같다.

인식이란 놈은 언제나 객관적 대상에서 감각되는 팩트 이상
의 것을 찾는다. 그리스의 똑똑한 사람들은 마음과 영혼을 '숨
쉬듯이 호흡함'[1]으로 여겨, 개별의 감각들을 조화하여 세계를

파악하는 원초적 능력쯤으로 생각했다. 아는 척하자면, 현대 심리학적 지각론에서 의식이란 감각기관에 자극을 주는 외부의 감각 자료를 가공하고 해석하는 뇌의 중추계 활동에 불과하다.[2] 따라서 대상은 늘 주관적인 그림자일 뿐이다. 그런가 하면 인지의 과정을 보다 직접적인 것으로 생각하는 생태광학론은 외부 환경이 제공하는afford 정보와 가치를 지각자가 행위로 대응하며 추출하는 '동시적 상호보완'의 관계로 읽는다.[3] 이런 가설들은, 무한한 외부에 대해 어느 정도 열려 있으면서 한편으로는 철저하게 닫혀 있는 먹먹한 처지를 깨닫게 해준다.

다양한 형식과 장르로 구별되는 모든 예술의 종류에서, 말 그대로의 '외부'를 리터럴하게 활용하는 조각 분야는 기본적으로 3차원 현실에 덩어리를 투척하는 방식이다. 대개 그림에는 쉽사리 손을 대지 않는 사람들도 조각 작품은 결국 쓰다듬고야 마는데, 그 형식적 특질인 사물성이 우리의 현실과 똑같은 공간을 점유하기 때문일 것이다. 그래서인지 조각이라는 사물은 시대와 장소를 통틀어 우상성偶像性이 가장 짙게 밴 물신의 효과를 톡톡히 보여주고 있다. 둘러보라. 야외에 놓인 울퉁불퉁한 청동 덩어리에 목도리를 둘러주고 끌어안고 심지어 키스까지 하는 것을. 어느 날 갑자기 시내버스에 태우기도 한다는 것을.

그래서 다음의 이야기가—**그렇다. 이 글은 사실 조각의 공간에 관한 것이다**—자칫 미신迷信이나 비합리적으로 비칠 우려를 피하기 위해서라도 좀 더 과학적으로 엄밀한 공간 해석을 참조해두기로 한다. 물리학 천재 아인슈타인은 추상적인 공간을 '장소'와 '절대공간'의 개념으로 비교하며 과학자의 관점에서 설명한 바 있다.[4] 고대에서 중세까지 이어진 자연적인 '장소' 개념이란 심리적으로 좀 더 단순한 것으로, 물질 대상들이 모이는 위치적 성질을 말할 뿐이었다. 하지만 르네상스 이후, 과학에 힘입어 발전한 근대의 이성이 추론한 '(절대적) 공간'은 특정한 물질 대상과 연결 없이 분리된 '허공虛空'의 속성을 지닌다.[5] 그 운동학의 성립을 위해 천재 갈릴레이와 천재 뉴턴이 전제했던 공간은 물체들의 관성적 움직임으로부터 독립된 원인이어야만 했을 것이다.[6]

하지만 아인슈타인은 근대 이후로 점차 기본입자의 사이를 매개하는 기본력을 뜻하는 '장field'의 개념이 물질적 대상을 대체했음을 지적하며, 4차원 시공간의 특성이란 그 구성 요소인 네 가지 매개변수parameter가 서로 맞물리는 운동과 다르지 않다고 정리한다.[7] 이렇게 절대공간의 개념을 넘어서면 '비어 있음'을 포함한 공간 자체가 이미 하나의 덩어리mass이고 시공간적 운동체라는 얘기가 된다.

'빈 공간'을 작품의 물리적 재료로 전환하는 괴짜 화가 피카

소는 작품 구조에서 아무것도 없이 비어 있는 부분을 기호로 변형하며 '종합적 입체주의'라는 형식과 체계로 이루어진 의미 작용에 부합시킨다.[8] 구조주의적 기호의 차이는 같은 체계 내에서 대립으로 정의될 뿐 기호 자체가 독립적인 실체일 수 없듯이, 피카소의 작품 〈기타〉(1912년)의 비어 있는 공간은 그저 무의미로 남지 않으며 창작의 체계로 조합된 변증의 기호성을 획득하게 된다. 참으로 경제적이게도 '허공'이라는 비非실체를 조각재로 직접 사용하는 셈이다.

약간 돌팔이스러운 심리학자 루돌프 아른하임은 형태심리학의 관점에서 영국 조각가 헨리 무어의 작품에 나타난 '구멍'을 분석한다. 물리적 실체가 없는 구멍을 오히려 가시적인 실체로 보는 그의 관점은 회화적 평면을 구가하는 '도형-바탕'의 관계처럼, 말하자면 조각 내부를 한정하는 덩어리와 그 주위를 둘러싼 공간이 감각적으로 연합하는 전체적 구성 요소라고 주장하는 것이다.[9] 그렇다면 무어의 조각은 공간의 가치를 정적으로 구분하는 상냥한 그리스 조각의 사례와 달리, 덩어리의 내부와 외부라는 역동적인 조각 공간이 언제나 상호교차하고 있음을 보여준다고 하겠다. 하지만 이러한 픽토리얼한 분석은 시각적으로 닫힌 최종의 형태에 관련할 뿐이다. 마찬가지로 원초의 비실체를 입체로 표현해야 하는 조각 형식의 기술적 문제 때문에, 형상 주변의 무한한 공간을 '하나의 시점으로 구성하

는' 부조^{浮彫}의 형식을 높이 평가한 독일의 미학자이자 조각가인 아돌프 폰 힐데브란트의 평면적 공간 해석[10]에 유비할 만한 견해이기도 하다.

사회학자 게오르그 짐멜은 르네상스로 진격하는 로렌초 기베르티와 도나텔로의 조각에서 자유로운 운동성의 면모가 3차원 조각상보다 2차원 부조에서—육체를 둘러싼 *외부의 사면을 향해*—강력히 표현되고 있음을 통찰한다.[11] 그리고 이전 양식인 고딕 성당의 벽면을 장식한 삐쭉하게 말라붙은 엿가락 같은 조각품들은 육체(속세)를 멀리하고 정신(내세)을 강조하는 중세 기독교의 시대적 '금욕'에 의해, 결국 조각이 자신의 육체를 절제하는 태도로 나타났음[12]을 환기한다.

그렇다면, 이렇게 시기적으로 이어지는 공통된 현상을 어떻게 해석하면 좋을까. 나는 우선 그러한 현상을 조각적 표현의 약화로 읽기보다는, '사회적 분위기'라는 바깥의 힘이 조각 내부를 극도로 압박해서 역류한 '전통의 반전^{反轉}'으로 보는 것이 좀 더 적확할 것 같다는 생각이다. 이른바 서양의 조각 전통은 생명을 흙이나 대리석 안으로 불어넣듯이 물질 재료에 유기적 운동성을 부여하면서 시작[13]하기 때문이다.

조각의 신^神 미켈란젤로의 천재성은 거대한 돌덩어리 안에서 꿈틀대는 가상을 보는 능력에 있다. 미켈란젤로는 차갑고 단단

한 대리석을 밀가루 반죽처럼 자유자재로 다루며 전에 없이 유연한 육체를 영혼의 흐름으로 끌어낸다. 그 왕성한 운동은 과장된 굴곡과 왜곡된 형상으로 극대화되는데, 그러한 피렌체 아카데미아의 〈다비드〉(1504년) 입상이, 화가 마사초가 벽화 〈성삼위일체〉(1427년)에 적용한 수직적 비례처럼 아래로부터 위를 향하는 시점을 고려한 원근법적 필요에서 조정된 것이라고 한다면 나는 못내 개운치 않다. 이러한 해석은 조각가가 가공해낸 해부학적 신체의 부분들이 각각 폭발할 듯한 내적 생동의 조합으로 펄떡대는 걸 간과하기 때문이다. 영혼의 움직임을 고스란히 육화해내는 천재의 표현력은 영원한 암전^{暗轉}에 빠진 젊은 성모의 얼굴을 포착한 〈피에타〉(1498년)에서 대담하게 표출된다. 하나의 덩어리에 삶과 죽음, 남성과 여성, 부모와 자식이라는 이항의 대비를 새기면서 시도된 이 얌전한 움직임은 전체 형상의 안정된 구조와 온화한 침묵의 표정을 깨고 드러나는 전례 없는 파격이다.

현실 공간과 조각 공간이 갖는 심미적 차이는 내적으로 표현되는 시간성에서 비롯하고, 또 조각의 형상이 실제와 분리된 가상의 것이라 할지라도, 그 분절의 마디가 공통되기에 두 공간은 실제로 연속한다. 그리고 공간의 연속은 조각의 소성^{塑性}을 결정한다. '연속하는 공간'은 특히 주형 작품을 제작하는 전

과정을 통해 매우 뚜렷하게 나타나고 명백하게 작용하는데, 부드러운 점토 원형의 바깥면으로부터 주형틀을 형성한 다음, 뽑아낸 틀의 안쪽 면에 주물을 삽입하며 고형화시키는 기술적 방법에서 그러하다.

여기서 사물의 외부, 즉 제작의 개별적 단계마다 실제로 조성되는 형태(원형, 주형틀)의 완전한 이면을 이루는 '부정공간否定空間'이 원형과 틀의 관계에서 내부를 넘나들며 연이어 중첩된다. 이로부터 완전한 이상, 현실로부터 완벽하게 격리된 초월을 뒤흔들어 추락시키는 굉동宏動의 조각성이 출현한 건 천재 조각가 로댕에게서였다.

로댕의 조상影像들은 자신이 가상으로 봉인되는 걸 격렬히 거부한다. 그들이 투쟁하는 장소는 연속한 두 공간을 이어주는 결이자 형식과 내용이 마주하는 접촉면이다. 로댕은 가상의 내용이 배제하려 애썼던 현실의 특성을 작품의 전면에 끌어당겼다. 그의 작품은 표면의 안쪽으로 숨어들거나 피안彼岸으로 물러서지 않으며 자연적 에너지가 긁어대는 현장의 흉터를 포용한다.

　깨어난 조각이 자신의 언어로 삼은 것은 모조模造의 형상에 앞서는 물질적 형태, 그리고 다듬지 않은 즉물성이 드러내는 투박한 표면의 바깥세상이다. 이로써 밝혀지는 것은 신앙으로 고양된 정신, 고도의 영혼에 투신했던 미켈란젤로가 비록 하찮게 여겼던 세속의 사실들이지만 그것은 눈을 감지 못하는 자에게 너무나 선명한 세계이다. 보이는 것, 만져지는 것이 전부이며 악취 풍기는 죽은 생명을 먹이로 하는 구속拘束의 장, 거칠게 표류하는 중생의 터전, 내리쬐는 중력으로 함몰하는 관성의 세계가 그곳이다.

　식민지 조선에서 예술지상주의자의 정체성을 보였던 임노월은 머나먼 이국의 예술가 로댕의 작품과 에드거 앨런 포의 산문시들 공포와 비동의 질내적 가치로 논하며, 근대 예술이 지향하는 미학적 경이의 무한한 세계로 찬미[14]하였다. 안타깝게도 이 시기 조선의 예술 지평에서 조각 분야는 전무하다시피 했으며 누구도 근대의 형식을 조각 작품으로 확고하게 표현하거나

구축하지 않았음에도 말이다.

　충북 법주사에 서 있는 거대한 미륵불상은 최초에 신라 혜공왕 시대(776년)에 금동으로 조성되었으나 조선조(1872년)에 당백전을 주조하기 위해 몰수되었다고 한다. 비로소 1929년 법주사는 한국의 1세대 조각가라고 일컬어지는 정관靜觀 김복진에게 복원을 의뢰했고, 그는 근대 서구의 건축 재료인 시멘트를 재료로 해서 전체 조성 계획을 세워 1936년 작업을 시작했다. 하지만 작가 자신이 병으로 1940년에 사망하는 바람에 대불은 두상만 형성한 채로 미완의 상태로 있다가 1964년, 당시 박정희 정부의 지원으로 마침내 전체 형상이 도출된다.

　시간이 지나 1986년에 주재료인 시멘트가 낙후해 붕괴 직전에 이른 미륵대불은 해체가 결정되고, 바로 옆 좌측에서 김복진의 원형에 기반한 1996년의 청동 미륵대불로 재조성되어 대체된다. 이후 2000년부터 2년간의 개금불사改金佛事를 통해 금동불로 재차 변모한 것이 현재의 미륵대불 입상이다. 마치 '미륵불'이 상징하는 미래의 시간성이 무려 1,200년을 상회하는 상황과 조건에 합일하면서, 변화하는 시대의 운동성을, 그리고 '미래영겁未來永劫의 부처'를 조각 예술이 형식적으로 내포한 특수한 현재성으로 보여주는 듯하지 않은가.

　잠재된 형상이 원초적 실재성으로 격세隔世해 나타나는 것은

다른 아시아 지역인 인도에서 종교적 우상을 향유하는 문화 전통과 비교할 만하다. 힌두 가네샤의 수많은 무르티(murti, 우상)는 형형색색의 모습으로 해마다 펼쳐지는 열흘간의 축제에 어김없이 현시되고, 마지막 날 바다로 던져져 가라앉는다. 강바닥에서 퍼 올린 진흙으로 빚어진 후 다시 무형의 수중으로 되돌아가는 탈脫−형상의 연례적 반복은 감각적 인식 너머에 존재하는 정신 요소를 정기적으로 물질에 투입해 현실에 구체화시키는 연속적인 순환의 방식이다.

법주사의 경우를 다시 한 번 돌아보자. 최초의 금동 미륵불은 동전으로 용해돼버리고 거의 100년간 부재하다가 근대 한국 초기의 조각 역사에 위치해 시멘트의 구조로 출현한다. 이후 또다시 10년간 청동불로 화하며 소멸해서, 2년 후 거듭 눈부신 금빛의 형상으로 우리 앞에 현현하고 있다. 과연 우리가 '법주사 미륵대불'의 진짜 면모에 대해 상실과 소멸을 반복한 '공백空白'을 말하지 않을 수 있을까. 이쯤 되면 이를 작가 김복진의 존재적 공백과 빗대어 해석할 수도 있겠으나 조금 조심스럽다. 왜냐면 나도 여기서 조각을 공부하고 수행하는 작가이기에, 한국 최초라거나 근대의 천재 조각가로 추앙받는 이름에 실체 없는 무게를 느끼기 때문이다. 하지만 화재로 모두 소실되고 두 점만 남았다는 소소한 유산에도 불구하고 작가의 의지와 관계없던 공백, 인간사의 도리 없는 상실과 소멸 등은 그야말로 컨템퍼러

리 아트가 애용하는 키워드이기에 다만 한 번쯤 적용해보고 싶은 마음이었다.

시공간에서 나의 존재 운동: 실존의 문제

2156년에 '검은 구멍'을 돌아 나온 우주선 인듀어런스 호의 조종사 조셉 쿠퍼[15]는 지구 시간으로 80여 년 전 자신이 살던 집을 똑같이 만들어놓은 기념관 앞에서, 과거의 재현에는 흥미가 없으며 오롯한 관심은 자신이 지금 어디에 있는지와 다음 순간 어디로 진행할 것인지를 정확하게 파악하는 일일 뿐이라고 말한다. 과연 이리저리 휩쓸리고 배회하는 종결 없는 모습의 삶이 이미 근대를 살았던 예술가들이 포착한 세계였다면[16], 무엇이든 재현하고자 하는 지금의 세계는 앞으로 누구에 의해 또 어떤 모습으로 비춰질까. 적어도 내가 사는 세상이 지속하리라는 무의식적인 믿음 따위는 당장 눈에 보이지 않는 바이러스의 존재만으로도 부드럽게 깨져 나간다. 차라리 영겁을 회귀하는 현재에 붙들려서 백 년을 거슬러, 또는 태초의 시대까지 관조하는 의식이 어떻게 형성되고 어느 방향으로 오고 갈 것인가를 한가롭게 묻는 것만이 가능할 듯싶다. **나**는 도대체 어떻게 될까.

(未完)



미주

1 데이비드 서머스, 「재현」, 『꼭 읽어야 할 예술 비평용어 31선』, 정연심 외 옮김, 미진사, 2015년, 23쪽.

2 움베르토 마투라나, 프라시스코 바렐라, 『앎의 나무』, 최호영 옮김, 갈무리, 2007년, 21~38쪽.

3 제임스 깁슨, 『지각체계로 본 감각』, 박형생 외 옮김, 아카넷, 2016년.

4 막스 야머, 『공간개념』, 이경직 옮김, 나남, 2008년, 17~25쪽.

5 위의 책, 19~20쪽.

6 같은 책, 21쪽.

7 같은 책, 23~24쪽.

8 할 포스터 외, 『1900년 이후의 미술사』, 배수희, 신정훈 외 옮김, 세미콜론, 2007년, 38쪽.

9 루돌프 아른하임, 『예술심리학』, 김재은 옮김, 이화여대출판문화원, 1984년, 357쪽.

10 할 포스터 외, 위의 책, 60쪽.

11 게오르그 짐멜, 「로댕의 예술과 조각에서의 운동 모티프」, 『예술가들이 주조한 근대와 현대』, 김덕영 옮김, 길, 2007년, 173쪽.

12 위의 책, 172~173쪽.

13 할 포스터 외, 같은 책, 58쪽.

14 임노월, 「예술지상주의의 신자연관」, 《영대》 창간호, 1924년, 11쪽.

15 크리스토퍼 놀란 감독의 2014년 작 〈인터스텔라〉의 등장인물이다.

157 16 게오르그 짐멜, 위의 책, 186~189쪽.

초상 사진에 대하여

홍지연

초상 사진은 인물의 외형을 보여주는 것일까, 내면을 드러내는 것일까, 아니면 그의 이상형을 만들어내는 것일까.

사진

화가였던 루이 다게르가 발명한 사진 기술은 얇은 은막으로 코팅된 구리판에 매우 사실적인 이미지를 만드는 것이다. 피사체의 세부적인 부분까지 똑같이 묘사해내는 사진은 프랑스나 영국 엘리트들의 흥미를 자극했고 순식간에 유럽 전체가 사진의 열기에 휩싸였다.

유리 공예나 바늘구멍의 원리를 이미 알고 있던 우리에게도 사진기의 원리는 그렇게 낯선 것이 아니었지만 서양으로부터 들어온 기술이었기에 쉽게 받아들이지 못했다. 19세기 조선은 외래

◀ 이의익 초상 사진, 1862년.

▶ 연행사 판관 박명홍, 군관 오상준, 뒤는 불명, 1862년.

문물에 대해 두려움을 느꼈고 카메라에 대해서도 근거 없는 편견이 있었다. 카메라의 둥근 렌즈를 대포라 여기기도 했고, 사진을 찍으면 영혼도 함께 사라진다는 소문도, 어린아이들을 잡아 뜨거운 솥에 삶아서 사진 약을 만든다는 유언비어도 돌았다.

그런데 어디에나 새로운 기술에 관심을 가지는 사람이 있듯이 조선에도 사진 얼리어답터가 있었다. 1863년 연행사의 징사로 북경에 갔던 이의익과 수행단들이 처음으로 사진을 찍어본 사람들이고, 사진이라는 명칭을 처음 사용한 사람들이다. 당시 연행사의 수행관이던 이항억의 연행 일기에 이런 글이 있다.[1]

그 사람이 도로 갱 중에 들어간 때를 틈타서 탁자 앞머리에 덮인 보자기를 들고는 머리를 숙여 보았더니, 저쪽에 앉은 박명홍이 탁자 앞머리에 있는 파리玻璃(무색투명한 유리)의 표면에 거꾸로 서 있었다. 전체 모양이 아주 상반되었다. 기이하다. 이게 무슨 술법인고! 입으로 주언을 중얼거리는 것이 아마도 환신幻身의 술법인가.**2**

이렇게 놀라움과 기이함으로 찍은 그때 그들의 사진 속에서 묘하게도 오늘날 우리들의 모습이 보인다.

사진은 photo(빛)+graph(그림), 즉 '빛으로 그린 그림'이다. 그런데 일본을 통해 우리에게 들어온 사진寫眞은 '현실을 복사한다'는 것이다. 우리에게 사진은 실물을 똑같이 그려야 한다는 사寫적인 측면과 내면의 정신도 나타내어야 한다는 진眞의 측면을 강조한 동양 회화의 철학이 담겨 있다.

1884년 3월 16일. 이날은 고종이 최초로 카메라 앞에서 사진을 찍은 날이다. 국가의 최고 권력자인 국왕이 신문물인 사진을 수용하면서 사진의 효용이 커졌고, 민중들도 사진에 우호적인 관심을 가지게 되었다. 고종은 이후에도 자주 사진을 찍었으며 사진을 가장 많이 남긴 국왕이 되었다. 이사벨라 버드 비숍 여사는 고종의 어전 촬영 후일담을 이렇게 기억하고 있다.

언제나 예의 바른 그 군주는 내가 왕가의 예복을 입은 그의 초상화를

가지기 원하는지 물어 보았다. 그의 태도에는 위엄이 있었다. (……) 사신을 썩은 후에는 그는 호기심 어린 눈빛으로 사진기의 특이한 부품들을 살펴보았는데 그때 왕은 매우 즐거워 보였다.[3]

사진관

조선의 사진은 초상 사진으로 시작한다. 구한말 상류 계층과 신흥 부르주아 계급은 자신의 초상 사진을 남기고 싶어 했다. 초상화보다 저렴한 가격으로 자신의 모습을 사실적으로 묘사할 수 있다는 이유도 있었지만 결정적인 계기는 1895년의 단발령이었다. '신체발부수지부모'였던 조선 사람들은 머리카락을 자르기 전 자신의 모습을 온전하게 남기길 원했다. 변하기 전의 자기 모습을 기록하고자 한 욕구는 점차 개인 사진뿐만 아니라 가족 행사 사진, 기념식 사진, 정부기관의 사진 등으로 그 영역이 확대됐다. 사진에 대한 욕구가 커지자 초상 사진을 전문으로 촬영하는 사진관이 등장했고, 사진사라는 직업도 생겼다.

1890년대의 사진관에서는 주로 전신 초상 사진을 촬영했다. 그런데 1920년대에 카비네판cabinet判이라는 12×16cm 사진이 유행하면서 상반신 중심의 초상 사진이 본격적으로 등장한다. 이 시기에는 사진을 촬영하려는 수요가 상당히 많았다. 서화가 해

강 김규진은 1907년 환구단 근처에 '천연당사진관天然堂寫眞館'을 개점했는데, 1908년 1월에 무려 천 명 이상의 사람들이 사진을 촬영하려고 찾아왔다. 그 당시 신문에는 "천연당사진관이 밀려드는 손님들을 다 받을 수 없었다"는 기사가 실리기도 했다.

사진가들 대부분이 미술을 하던 사람들이었기 때문에 통조림 찍듯 똑같은 사진을 찍기보다는 독특하고 예술적인 이미지를 만들기 위해 노력했다. 사진관에 이국적인 가구나 소품을 놓는다거나 촬영 중에 음악을 틀어 편안한 분위기를 만들기도 했다. 오늘날 사진관에서 증명사진이나 프로필 사진을 찍을 때와 비교해 보면 오히려 과거의 사진관에 더 낭만적인 여유가 있었다는 생각이 든다.

당시에는 사진 제작비에 대한 인식이 부족해서 사진 값을 술집 외상값 정도로 여겼다. 사진을 찍고도 비용을 나중에 지불하기도 하고 심지어 사진을 찾아간 후에도 사진 대금을 훗날 지불할 것을 약속하기도 했다. 그래서 경성에 있는 사진관들은 밀린 사진 대금을 받지 못해 자금난에 허덕였고, 인화지나 원판 등 일본에서 수입한 사진 재료비를 갚지 못해 파산하기도 했다. 어떤 사진관은 밀린 사진 대금을 갚지 않는 고객을 신문에 투고했고 신문을 통해 자신의 이야기를 읽고 창피해서 외상값을 갚는 경우도 있었다. 다음은 신문에 실렸던 광고의 한 부분이다.

천연당사진관 사진 대금 독촉과 선금 또는 반수 이상 선입 광고

삭급 사회, 학교, 개인 등 동포 형제께옵서 본 사진관을 애호하심을 감
사하거니와, 사진 대금을 술값과 동일시하여 근년에 갚지 않는 분이 수
백 처에 달해 수습할 방법이 없고, 외국 상점의 사진 재료비에 대한 독촉
이 심하여 즉 유지가 어려워 간절히 광고하오니 진심으로 수호하시는 고
객은 상황을 헤아려서 대금을 갚으시어 영구 유지케 하심을 절망이오
며, 금일 이후로 방문하시는 동포에게는 선금 혹 반 이상을 선입하고 증
을 교환한 후에 입장 촬영할 줄로 광고함.**4**

여성 사진가

남녀가 유별한 사회분위기 때문에 여성들은 사진을 찍기 위
해 외간 남자(사진가) 앞에서 오랫동안 앉아 있는 것을 꺼렸다.
이 문제를 해결하기 위해 천연당사진관에서는 여성 전용 촬영
장을 운영했다. 신문에 실린 광고를 보면 "부인은 내당에서 부
인이 촬영한다"고 했으니 그 당시에 이미 여성 사진가가 있었다
는 이야기이다.

그 최초의 여성 사진가는 김규진의 부인 향원당 김진애였다.
김규진이 그의 부인에게 촬영 기술을 가르쳐 여성 고객을 위한
촬영 서비스를 했던 것이다. 사진관에 여성 사진가가 있다는 것

을 알리기 위해 신문에 실은 광고에 김규진과 향원당의 이름을 나란히 올리기도 했다. 한국 최초의 사진관 운영과 최초의 여성 사진기사, 그리고 여성 전용 촬영장이라는 문화가 동시에 발전하고 있었다.

그리고 1919년에 종로 인사동에 있던 '경성사진관'은 우리나라 두 번째 여성 사진사였던 이홍경이 사진사로 활동했다. 향원당에게 사진을 배운 이홍경은 비록 여성이었지만 여성과 남성을 가리지 않고 사진기 앞에 세워 사진을 찍었다. 그녀는 1921년 관철동에 여성 고객 위주의 '조선부인사진관'을 열어 여성들에게 사진 문화를 향유할 수 있는 길을 열었다. 당시 신문에 연재되던 '조선 여성이 가진 여러 직업'이라는 코너에 이홍경은 자신의 직업 철학과 여성 사진사로서의 장점을 논리적으로 소개했다. 그 한 부분을 보면 다음과 같다.

이것은 전문적인 기술을 요하는 것이니, 제일 두뇌가 영민하여 배경을 잘 보며 성품이 꼼꼼하여 수정을 잘 하여야 할 것이다. 어느 점에서 보든지 사진사는 남자보다도 여자에게 적당한 직업이라 할 수 있으며 더욱이 아직도 내외가 심한 구가정의 새 아씨나 규수들의 촬영은 반드시 여자 사진사를 요구할 것이 옳시다.[5]

사진 박기

신문물에 호의적이던 모던 보이, 모던 걸은 카메라의 렌즈와 촬영 순간 터지는 플래시 불빛 앞에서 이전과는 달라진 자신을 보며 설레는 마음을 가다듬었다. 양식 건물의 사진관에서 양복을 입은 사진가에게 대접받으며 사진을 찍는 것은 서양의 과학 기술을 몸으로 체험하는 매력적인 순간이었을 것이다.

놀랍게도 이 시기에 이미 원하는 부위를 수정한 초상 사진이 나왔고, 어떻게 하면 사진을 잘 찍을 수 있는지에 대한 노하우를 실은 신문 기사가 꽤 있었다. 1935년 2월 12일 《동아일보》에는 다음과 같은 기사가 있다.

사진 범남시대가 왔습니다. 졸업기렴으로 박이고 취직에 쓰자고 박이고 결혼하랴고 박이고 이래 박이고 저래 박이는 실로 사진 홍수시대는 왔는데 사진을 박이고저 하는 이가 과연 자기 체격 얼굴을 생각하고 박이는 이가 문제입니다. (……) 제일 중요한 것은 얼굴의 윤곽입니다. (……) 이마가 나오고 코가 얕고 입술이 나온 사람을 옆으로 백인다거나 그러치 않으면 뚱그란 얼골을 정면으로 백이는 깃은 질내로 씌할 섯입니다. (……) 분을 만히 바르면 망치는 법입니다. (……) 왜 그런고 하니 자연으로 가지고 있는 살빛이 분에 감초여지고 음영이 없어지는 고로 전체가 평면적으로 되어 움직임이 없어지는 까닭입니다. (……) 머리에 기름

을 만히 바르면 광선에 반사가 되어 희미하게 되는 고로 젊은 사람이 백발할머니가 되는 법입니다.

오늘날 얼짱 각도와 음영 화장법 등을 언급해놓은 아주 정교한 사진 찍기 테크닉이 아닐 수 없다. 여러 신문들에서 종종 발견할 수 있는 이런 기사들을 미루어보면 당시가 초상 사진의 전성기였다는 것을 알 수 있다. 많은 사람들은 졸업식이나 새해, 어린이날 등 기념하고 싶은 일상을 사진관에서 사진으로 남기기 시작한 것이다.

기억

다른 예술도 마찬가지지만 사진은 촬영이라는 사건이 발생한 뒤에 인식되고 해석된다. 설정된 사진이든 합성된 사진이든 그 사진이 촬영된 그 순간이 존재한다. 그런데 오랜 시간 동안 정교한 붓 터치로 완성되는 회화와는 달리 사진은 셔터를 누르고 플래시가 터지는 그 한 방, 그 한 순간으로 과거의 시공간이 이미지로 정착된다.

사진은 이미 존재하는 것의 흔적인데 그 흔적을 남기는 존재는 항상 과거에 존재한다. 아무리 현재를 촬영해도 셔터를 누르

는 순간 이미 과거가 되어버린 이미지, 그래서 사진은 미래 지향적이기보다는 야릇한 노스탤지어의 속성을 가질 수밖에 없다. 그래서일까. 독일 문예비평가 발터 베냐민은 "회화 속의 인물에 대한 관심은 시간이 흐르면 점점 사라지지만 사진 속의 인물에 대해서는 항상 무언가가 남아 있다"고 말했다.

한편 1920년대에는 자살을 결심한 사람들이 사진관에서 초상 사진을 찍었다는 기사를 꽤 발견할 수 있다. 자신이 사진을 찍었던 그 자리에서, 애인의 사진을 품고, 또는 자신들의 사진을 남긴 채 죽음을 선택했다. 살아서는 자신의 사진을 보지 못할 것을 알면서도 죽음을 선택하기 전에 사진관에서 사진을 찍고 생을 마감한 사람도 있다. 아마도 그들에게 사진은 자신의 모습을 사실적으로 보여주는 기록이라기보다 그들이 간직한 사연과 함께 이 세상이 기억해줄 수 있는 매개체로 여긴 듯하다.

존재하는 그대로를 기록하는 사진을 통해 자신이 이 세상에 존재했다는 사실을 남길 수 있다고 생각했을까. 프랑스의 기호학자 롤랑 바르트가 어머니의 사망 이후 사진을 꺼내 보며 어머니를 추억했던 것처럼 누군가는 그들의 사진을 보며 그들을 기억했을 것이다.

1931년에는 우리나라 최초의 의사인 홍석후의 딸이자 홍난파의 조카 홍옥임과 덕흥서림 김동진의 딸인 김용주가 동반 자살한 사건으로 떠들썩했다. 자살 현장에 둘이 함께 찍은 사진이 있

동반 자살한 홍옥임과 김용주.

어서 더욱 화제를 모았다. 그들은 죽음을 결심하고 사진관에서
촬영한 최후의 사진을 친구들에게 나누어주었다고 한다.

　4월 8일 오후 4시 45분경 영등포역에서 오류동 쪽으로 2.1킬로미터쯤
떨어진 곳에서 인천을 떠나 영등포역으로 들어오는 제428호 열차에 뛰
어들어 자살한 20세 전후의 여자 두 명이 발견되었다. 현장에는 유서 한
장 발견되지 않았으며 '둘이 다정하게 찍은 사진'만 놓여 있었다. (……)
둘은 결국 뜻을 합해 죽기를 결심하고 "인생의 생활은 헛됩니다. 헛된 인
생의 그날그날이 시들합니다. 그리하여 여식은 이승의 길을 떠나 저승으
로 영원한 죽음의 길을 떠나갑니다"라는 내용의 유서를 부모에게 남긴
채 자살을 결행한 것이었다.[6]

모색

1920~30년대는 사진의 수용자들이 확장된 만큼 창작자들도 다양한 사진을 만들었다. 이 시기에는 일본이 "미개한 한국을 근대화해야 한다"며 기생이나 무당, 또는 무기력한 노인들의 사진을 엽서로 발매했다. 사진을 통해 조선은 나약하고 무기력하다는 이미지를 각인시키고, 일본의 제국주의를 정당화하려고 했다. 그러나 이러한 강압적인 흐름에도 우리 사진가들은 자주적인 사진 문화를 모색하기 위한 왕성한 활동을 전개했다.

이 시기에 이미 미술 사진이나 회화주의 사진들이 등장했는데 특히 1927년 도쿄사진전문학교를 나온 신낙균이 오일 인화, 브롬 오일 인화, 카본 인화 등의 피그먼트 인화 기법으로 사진을 색다르게 제작했다. 그는 단조로운 사진을 특수 인화법을 사용해 명암과 톤을 조절하는 기술을 가르치며 예술 사진 운동에 앞장섰다.

신낙균은 《동아일보》 사진과장으로 재직하며 손기정 선수의 가슴에 단 일장기를 삭제한 사진을 실은 사람이다. 그는 "엽총이 한 국가의 안위를 좌우하는 보호기관이 불가결한 유일의 무기이듯, 카메라도 그 렌즈를 향하는 방향에 따라 국가의 안위를 지배하는 중요한 기계이다"[7]라는 말을 통해 사진 미학의 길을 제시하기도 했다.

1929년에는 일본 유학생 정해창이 우리나라 최초로 개인 사

▲ 신낙균, 〈무희 최승희〉, 1930년.

▼◀ 정해창, 〈여인〉.

▼▶ 정해창, 〈눈길을 걷고 있는 아버지와 아들〉.

진 전람회를 개최했다. 상업적인 사진관과 그 사진관을 운영하는 직업적인 사람들이 중심이 되어 사진을 찍던 시기에 개인이 직접 찍은 사진을 선보인 그의 개인전은 사진작가라는 새로운 예술가의 탄생을 알렸을 뿐 아니라, 예술 행위에 대한 새로운 시각을 제시했다. 아웃포커싱 기법과 자연스러운 포즈를 취한 인물 사진은 회화적이면서도 전통적인 우아함이 돋보인다. 또한 정해창은 다양한 구도의 풍경 사진을 선보이며 초상 사진 외에 사진의 또 다른 방향을 제시하기도 했다.

이후 사진은 예술의 한 장르로 인정받기까지 단계적인 발전을 거듭했다. 전쟁 등으로 사회 변동이 극심했던 1940~1970년에는 생활주의 리얼리즘 사진이, 신냉전을 거쳐 급기야 소비에트가 해체된 1980~1990년대에는 포스트모더니즘으로 급전환된 예술로서의 사진이 등장했다. 현재는 무엇보다도 '사진의 대중화'가 가장 두드러진다. 스마트폰으로 사진을 찍는 행위는 우리 생활의 일부가 되었고, 누구나 쉽게 언제 어디서든 사진을 찍는다. SNS 계정에는 수많은 개인의 기록 사진이 불특정 다수와 공유된다.

조선 땅에서 사신이 신문물로, 새로운 예술 표현의 매체로 등장한 1920년대에는 사진 한 번 찍는 것이 대단한 일이었다. 아마도 그들은 백 년 후에 1초당 4천 장의 셀프 사진이 전 세계의 페이스북에 올라오는 시대를 감히 예상하지 못했을 것이다.

옛 사진가들이 찍은 초상 사진과 오늘 내가 찍은 셀프 사진 사이에는 얼마나 큰 간극이 있을까. 이미지를 재현하는 것이 문제가 아니라 제어하는 것이 관건인 시대에, 다시 한 번 그들의 시선으로 진지하게 사진의 미래를 고민하지 않을 수 없다.

미주

1 박주석「사진과의 첫 만남—1963년 연행사 이의익 일행의 사진 발굴」, 한국사진학회지 AURA 18권, 2008년.

2 이항억, 『국역 연행일기』, 이동환 옮김, 국립중앙도서관 한국고전적국역총서, 2008년.

3 이사벨라 버드 비숍, 『조선과 그 이웃나라들』, 이인화 옮김, 살림, 1994년.

4 《대한매일신보》, 1909년 6월 29일 광고.

5 《조선일보》, 1927년 5월 18일.

6 《동아일보》, 1931년 4월 10일.

7 신낙균, 『사진학 강의』, 중앙기독청년회, 1928년.

SIDE TABLE

칼리가리 박사와
노월 임장화

심혜경

1922년 임장화는 독일에서 온 한 편의 영화에 강렬한 충격을 받아 글을 남겼다. '칼리가리 박사의 밀실'은 근대 예술계에 물음표로 자리하는 임장화를 설명하는 하나의 좌표가 될 수 있지 않을까?

1919년 3월의 조선을 우리는 기억한다. 곧이어 다가온 1920년, 패배의 시기를 지나 무력감과 생의 비애를 배경으로 두르고 살아야 했던 삶의 현장은 실제로 겪어봐야만 알 수 있는 건 아니다. 불안과 분노의 감정을 표출히 는 것마저 자유롭지 않았을 식민지에 미래는 없었을 테니, 다가올 미래마저도 현실에 패배하고 말 것이라는 예감이 과히 틀리지 않아 보였을 것이다.

1920년대의 조선은 그러나 낭만과 열정의 시대로 일컬어진

다. 일본 유학을 통해 '새로움'이라는 새로운 트렌드를 조선에 들여온 신문물 전달자들이 있었기에 가능한 일이었다. 그들을 통해 문단은 유미주의, 아나키즘, 다다이즘을 맞이하여 잠시 기댈 곳을 찾게 된다. 그러한 분위기 속에서 창간한《영대》가 발행되던 1924년 8월부터 1925년 1월 사이의 6개월 남짓한 기간에 그 누구도 당해낼 수 없을 필력을 자랑했던 작가는《영대》의 편집인 겸 발행인으로 활약했던 노월 임장화였다.

70개, 100개 혹은 120여 개의 이명異名을 사용했다고 알려진 포르투갈의 작가 페르난도 페소아만큼은 아니지만 금적, 마경, 야영, 초적 등의 필명으로 거칠 것 없이 앞으로 내달렸던 임장화. 시종일관《영대》를 이끌던 화려한 주역이었음에도, 함께 동인으로 나섰던 김동인, 김소월, 이광수 등에 비해 문학사에서 그가 머물던 지점이 어느 곳인지 가늠하기는 쉽지 않다. 하물며 생몰 연대마저 알려진 바가 없다. 그가 한때 경도된 유미주의가 하나의 사조로 자리매김하지 못했기에 임장화라는 이름이 호명될 기회가 그리 많지 않은 까닭도 있다.

임장화는 와세다대학 문과에서 현대미술사를 전공하고 도요대학에서 철학을 공부하면서 서구의 예술과 철학에 마음을 빼앗겼다. 이 시기에 유미주의 작가 오스카 와일드에 매료된 그는 귀국 후에 이를 발전시킨 예술론을 발표하면서 비평가로서 활동을 시작했으며, 평론 외에도 소설과 시, 수필 등 적지 않은

자품을 발표했다.

'새로운 경이에 눈뜬' 임장화의 눈에 다채롭고 청신한 창조력을 지닌 것으로 보였던 작가와 예술가는 표도르 솔로구프를 비롯하여 고흐, 뭉크, 칸딘스키, 그리고 오스카 와일드의 『살로메』삽화를 그린 오브리 비어즐리 등이었다. 임장화가 활약하던 시기에 접했던 근대적인 사조는 독일의 표현주의를 비롯해, 유미파, 악마파, 미래파, 입체파, 후기인상파, 그리고 신고전주의와 상징파였는데 임장화가 주목한 것은 이들 가운데 가장 근대성을 지닌 표현파와 악마파였다.

그는 표현파와 악마파의 등장을 일대 기적과도 같은 사건으로 간주하고 1922년 《개벽》 제28호의 지면을 빌려 「최근의 예술운동─표현파와 악마파」라는 글을 썼다. 표현주의 예술을 우리나라에 본격적으로 도입해 소개한 글로 알려져 있다. 여기에서 임장화는 에드거 앨런 포를 표현파의 개조開祖로, 솔로구프를 악마파의 자연관을 지닌 예술가로 분류해 소개하고 있다. 임장화는 표현파와 악마파의 현실 인식이 자신의 "자연관과 예술관에 대하여 공명共鳴을 주는 점"이 있다고 밝혀 적고, 독일 표현주의의 기수인 로베르트 비네 감독의 무성영화 〈칼리가리 박사의 밀실〉(1919년 제작, 1920년 출시)을 직접 보고 '심각한 인상'을 받은 것이 이 글을 쓰게 된 계기라고 덧붙였다. 칼리가리 박사는 누구이며, 그의 밀실에서는 무슨 일이 일어났는가? 임장

화가 본 '〈칼리가리 박사의 밀실〉에 대한 회화적 인상과 변태심리학적 관찰'은 다음과 같은 문장으로 시작한다.

유령의 지하실 같은 어두침침한 토병土病 안에서 '후란시쓰'라는 광청년이 노의사와 더불어 이야기를 한다. 그런데 이 정신병원에 수용한 환자 중에 단지 '후란시쓰' 혼자만 발광한 원인을 모르며 또는 정말 광인인지 아닌지 그것도 결정적으로 판명할 수가 없었다.

영화는 주인공 프란시스가 "우리의 주위엔 늘 영혼들이 있어. 그들이 따뜻한 가정과 처자식들에게서 날 밀어내지"라는 대사를 읊조리며 칼리가리 박사와 함께 이야기를 나누는 장면으로 시작한다. 이 영화에서 칼리가리 박사는 정신병자들을 치료해줄 구원자로 등장하는데, 이 영화의 묘미이자 반전은 실상 칼리가리 박사 자신이 더 정신병자처럼 보인다는 사실이다. 게다가 칼리가리 박사는 자신의 밀실(영화에서 보면 밀실이라기보다는 캐비닛 혹은 관처럼 보인다)에서 평생 잠만 자는 남자 체자레에게 최면을 걸어 앞날을 예언하게 한 다음, 그 예언이 백퍼센트 진짜임을 입증하기 위해 살인도 마다하지 않는다. 1920년대 영화지만 지금 다시 보아도 흥미진진한 스릴러요, 공포 영화다.
음습하면서도 초현실적인 세트장 분위기를 조성하기 위해 다양한 표현 기법을 동원한 이 영화는 배우들의 기괴한 분장을

보는 것만으로도 새롭고 충격적이다. 그래서 당대 비평가들은 이 영화가 당시 한창 인기를 끌던 표현주의 회화를 스크린상에 작정하고 구사했다고 평가했다. 또 세트 디자이너 중 한 명인 표현주의 무대 미술가 헤르만 바름은 "영화는 살아 움직이는 그림이어야 한다"고 주장했다. 그래서인지 〈칼리가리 박사의 밀실〉은 영화 포스터마저도 완전히 표현주의 회화처럼 보인다.

임장화의 글에서도 이 영화의 인상이 회화적 효과에서 얻을 것이 많다는 설명과 더불어 영화의 배경에 대해 비교적 자세하게 묘사하고 있다. 그의 눈에 비친 영화의 배경은 이러하다.

이 극의 배경화가는 '라이만 씨'와 '레–럿히 씨'라 한다. 배경을 볼 때는 마치 (……) '포'의 작품이나 입체파의 시를 읽을 때 얻는 인상과 비슷한데, 가옥의 건물은 전혀 결정체와 같고 문창과 기둥은 삼각형으로 되고 (……)

감정 자체가 주제 의식이 되는 표현주의 영화로서의 〈칼리가리 박사의 밀실〉은 히틀러의 등장과 연결해 해석하는 경우가 많지만, 독일이 제1차 세계대전의 패전국이기에 겪어야 했던 암울함, 독일인들의 심리 구조, 강력한 권위에 대한 양가감정을 설명하기 위해 만든 영화로 읽을 수도 있다. 이성적으로는 권위에 반항하면서도 현실에서는 순응적인 무력한 등장인물들의 모습을 보면서 독일인들의 감정이 어떠했을지 충분히 유추

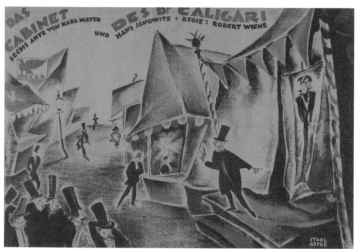

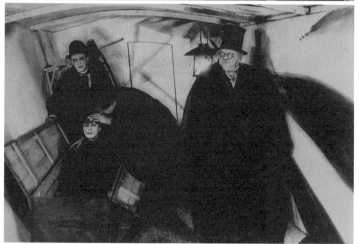

▲ 에리히 루트비히 스탈과 오토 아르케가 디자인한 〈칼리가리 박사의 밀실〉 영화 포스터.
▼ 〈칼리가리 박사의 밀실〉의 한 장면. 의사가 체자레를 검사하는 장면.

해볼 수 있기 때문이다. 기괴한 분장으로 등장해 관객들을 내내 불편한 감정으로 이끄는 영화 속의 인물들에게서 식민지의 지식인 임장화가 무엇을 어떻게 느꼈을지도 묻지 않기로 한다.

　표현주의는 객관적 사실보다 작가의 주관적인 감정을 역설하는 예술 사조였으니, 스스로를 "개인적 미의식에서만 살 수 있는 개인주의의 세계"를 희망한다며 '신개인주의'를 제창하는 임장화에게는 표현주의, 혹은 영화 〈칼리가리 박사의 밀실〉은 끌어안고 천착해야 할 주제였으리라.

　'신개인주의'에 입각한 '예술지상주의'를 끝까지 밀어붙이려던 임장화의 예술관은 당대 사람들에게는 '연애지상주의'를 표방하는 것으로 선명하게 각인되고, 특히 그가 남긴 여섯 편의 소설에서 다룬 주제들은 백 년이 지난 지금에도 받아들이기에 편치 않은 내용들이었다.

　애초에 임장화에게는 쉬운 길을 가려던 생각이 없었을 수도 있겠다. 실제 생활과 작품 세계 안팎으로 개인의 권리, 꿈과 쾌락을 추구할 자유를 얻고자 했던 임장화는 현실에서의 패배를 인정하고 문단에서 스스로 물러났다. 절필 이후 그의 행적에 관해 우리는 아무것도 모른다. 이제 그를 판난할 귀중한 도구는《영대》다. 이제라도 우리는 임장화의 작품을 간절히 욕망하게 되었는가? 그렇다면 그에게 맞는 자리를 허하고, 그를 찾아낼 수 있는 새로운 좌표를 부여해달라.

질문하는 몸

김민지

시대를 논함에 남성과 여성을, 권력과 차별을, 폭력과 저항을 빼놓을 수 있을까? 옳고 그름의 이분법적 태도를 넘어 그 사이를 촘촘히 메울 질문들이 시대를 해석하는 도구가 될 것이다.

『혈의 누』로부터 시작하는 한국 근대 문학을 꽤 오래 읽었다. 하지만 읽으면 읽을수록 어딘가에 가까워지기는커녕 저만치 밀려났다. 그들의 지난한 자아 찾기 여정에 (시간을 넘어) 이입하기 위해서는 여러 조건들이 필요했고, 그중에 내가 가진 것은 얼마 없었다. 아니, 뭐랄까 없다기보다는 일단 내가 '여자'라는 사실이 선명한 문제였다.

　문턱에 걸려 멍하니 이를 노려보고 있으면 누군가는 그 부분이 미처(!) 고려되지 못했던 것처럼 이야기했다. 그러고는 선심 쓰듯 '여성' 작가들의 작품을 추가해주거나, 페미니즘적인 비판을 덧붙였다. 그땐 그랬단다, 어쩔 수 없는 일이지, 다행히 이

제는 세상이 바뀌지 않았니? 다만 그것으로 만족하기엔 나는 성격이 못됐고, 의심이 많다. 물론 여전히 뭐가 불만스러운지는 잘 모르겠지만.

그런 내가 1924년에 창간된 《영대》를 다시 읽는 일에 끼어들 틈이 있다면, 그런 대답이 상쾌하게 느껴지지 않는 이유를 해명하는 것이 아닐까. 2020년에 1920년대를 회상하는 건 어긋남과 망설임이 가득한 매끄럽지 않은 일이어야 한다. 괜히 어깃장을 놓는 일처럼 보인다 해도, 해명되어야만 자리를 찾을 수 있는 이야기를 하고 싶다. 이를 위해 그나마 만만한 이를 골랐다. 《영대》의 동인, 김동인을 다시 불러올 차례.

신여성이라는 참조점

김동인은 "자기를 대상으로 한 참사랑이 없으면, 자기를 위하여 자기의 세계인 예술을 창조할 수 없다. 자아주의가 없으면 하느님이 지은 세계에 만족하였을 것이요, 따라서 예술이 생겨날 수가 없다"[1]며 에고이즘을 예술의 동력으로 꼽았다.

새로운 세계를 모색하는 주체로서의 자아는 구체성을 가지지 않는다. 모색은 아직 가능성으로만 존재하고, 도착점은 창조와 동시에 휘발할 것이기 때문이다. 그러니 자연에 대한 불만

족과 자기에 대한 참사랑만이 자아의 유일한 참조점이란 것이다. 정말 그랬을까?

그럴 리가 없다. 그에게는 아주 구체적인 참조점이 있었다. 김동인은『김연실전』을 써서 신여성들을 조롱했다. 여전히 눈을 찌푸리게 만드는, 문란함과 허영심이 편리하게도 공격의 이유가 되었다. 김연실의 문란함과 허영심이 진짜였는지를 논하는 촌스러운 일은 살짝 건너뛰고, 흐릿해진 초점을 김동인에게 맞춰보자. 그의 여성 혐오를 개인적인 결점으로 치부하여 던져버리는 것보다는 사회적 맥락 속에서 독해하는 일이 더 유용하기 때문이다.

> 이런 가운데서도 막연히 느끼는 바는, 연실이 자기의 학우들이던 저곳 '일본' 남녀들과 이 청년들(조선의 어떤 청년들—필자)이 전혀 마음 가지는 법이 다르다는 점이었다. 저곳 남녀들은 단지 배울 것 배우고 놀 것 놀고 먹을 것 먹을 뿐이었다. 그런데 이 젊은이들의 마음가짐 가운데는 자기의 배운 것으로 민족을 어떻게 한다하는 '대^對 사회'라는 것이 있는 듯하였다.[2]

『김연실전』에서 연실은 느닷없이 감탄한다. 이는 연실의 허영을 비웃는 장치일 뿐만 아니라, 연실과는 다른, 그러니까 진정한 배움과 민족에 대한 고민을 갖춘 주체를 불러내는 주문과도 같다. 그의 감탄을 딛고 이곳의 누군가는 바로 선다. 이때 의

나혜석, 〈저것이 무엇인고〉, 《신여자》, 1920년 4월호.

(구식 남자) 두 양반의 평

"저것이 무엇인고. 시속양금이라든가. 아따 그 기집애 건방지다. 저거를 누가 데려가나."

(신식 남자) 어느 청년의 큰 걱정

"고것 참 예쁘다. 장가나 안 들었더라면…… 맵시가 동동나는구나. 처다보아야 인사나 좀 해보지."

기양양한 얼굴로 바로 서 있을 인간들은 당연히 '그놈'들이다. 김동인의 욕망은 여기에 있다. 신여성들을 깔아뭉갤 때 치졸하게도 그는 자아 형성의 참조점이 될 타자를 확보한다.

　무엇이 되기 위해서는 그 무엇이 아닌 것이 필요하다. 부정을 통해 깔아뭉갠 이들 위에 바로 서는 것은 언제나 가장 쉽고, 정확할 터이다. 남성이란 무엇인가? 무엇보다 여성이 아닌 것이다. 근대적 주체는 비근대적 타자를 통해 얼굴을 획득한다. 근대적 주체에 어울리지 않는, 즉 비이성과 야만성으로 분류되는 (퉁 쳐지는) 속성은 타자에게 떠넘겨진다. 이를 통해 이에 반대되는 속성, 그러나 이제부터 긍정되는 속성을 장착하며 주체들은 갑작스레 아주 구체적인 얼굴을 가지게 된다. 그렇다면 그들은 사실 이 배제의 구분선에 기생해 살아가는 셈이다. 오점을 떠맡을 타자가 없다면 주체는 존재할 수 없을 테니 말이다.

　신여성을 향한 남성들(그놈들)의 공격은 주체의 위태로움으로부터 기인한다. 식민지 시기 조선의 남성 지식인들이 처음부터 신여성을 향해 맹렬한 비난을 가했던 것은 아니다. 처음에 신여성들은 이른바 구여성들과 대비되는 근대적이고 진보적인 여성상으로 여겨졌다. 하지만 신여성들이 '주제넘게' 동등한 권리를 요구하고, 성적 자유를 누리려고 하자, 돌연 그들은 엄숙한 얼굴로 이를 꾸짖었다.

　그들이 가장한 엄숙한 얼굴 뒤에는 불안이 자리한다. 신여

성들의 동등한 성원권membership에 대한 요구는 진정한 인간들의 머릿수를 늘리는 변형을 넘어 배제를 통해 은밀하게 정당성을 확보해온 남성들의 주체성을 위협하기 때문이다. 이미 식민지라는 모욕으로 상처 입은 조선의 남성 지식인들은 신여성들의 공격에 맞서 구분선을 지키려는 횡포를 부린다. 이를 위해서 일본의 식민지 권력이 열렬히 유포하고 있던 '현모양처론'을 끌어안는 데도 서슴지 않았다. (그전까지는 시대에 뒤처졌다고 욕했던) '구여성'들을 찬양하며, (새로운 여성상으로 추앙받던) 신여성들을 모욕하고 나선 것이다.[3]

질문하는 몸

김동인의 자아주의는 다시 읽혀야 한다. 그에 따르면 (예술가로서의) 자아는 주어진 세계에 만족하라는 명령을 거부하고서 자신의 욕망에 따라 새로운 세계를 창조한다. 그러나 '욕망'은 순진하기만 한 것은 아니라서, '명령'과 명확하게 구분되지 않는다. 눌은 때로는 혼재되고, 또 때로는 자리를 바꾼다. 무엇보다 근대적 주체의 형성 과정에서 욕망은 다른 이의 명령이 된다. 그렇게 욕망은 감쪽같이 배제의 두터운 선을 그린다.

식민지 시기 조선의 남성 지식인들을 지탱하던 배제의 선 너

머로 밀려난 이들 중에 신여성들이 있었다. 배제의 선을 두텁게 하는 찬양과 모욕은 짝이 되어 여성들을 저만치 내몰고, 폭력을 가하며, 삶을 망가트렸다. 그럼에도 폭력에 모든 이야기를 내어주고 싶지는 않다. 고통과 비극의 서사로 압축된 삶을 손에 쥐고 휘두르는 이들의 말은 충분히 들은 것도 같다. 차라리 버텨내며, 복잡한 서사를 읽어낸다. 그들의 질문은 스스로 맞서야 했던 저항만큼 유효했고, 또한 존엄했기에.

> 그러나 우리 조선 여자는 확실히 예부터 오늘까지 나를 잊고 살아왔다. 아무 한 가지도 그 스스로 노력해 본 일이 없었고, 스스로 구해 본 일이 없었으며, 그 혼자 번민해 본 일이 없었고, 제 것으로 얻은 것이 아무것도 없었다. 가엾다. 나를 잊고 사는 것, 이것이야말로 처량한 일이 아닌가. 왜 우리는 자기 내심에 숨어 있는 무한한 능력을 자각 못했었고, 그 능력의 발현을 시험하여 보려들지 아니 하였든가![4]

나혜석은 「나를 잊지 않는 행복」이라는 글에서 '우리 조선 여자'라는 아주 구체적인 대상을 호명한다. 스스로를 위해 살아야 한다는 일반론적인 이야기는 구체적인 맥락을 만나 김동인을 비롯한 남성들에게 던지는 유효한 질문이 된다. 왜 여성은 스스로를 잊고 살아야만 하는가? '질문하는 몸'은 누군가의 욕망에 복무하라는 명령을 거부하고, 배제의 선을 넘어 '나-되

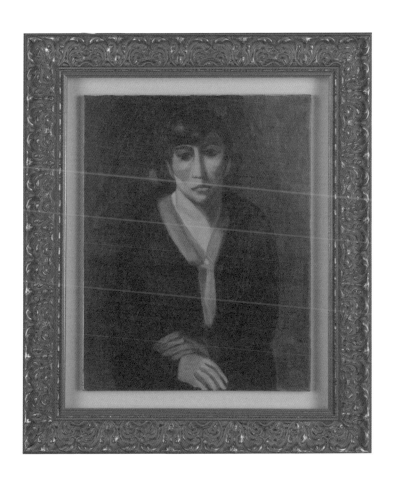

나혜석, 〈자화상〉, 캔버스에 유채, 63.5×50cm, 1928년경.
소장처: 수원시립아이파크미술관
ⓒ Suwon Ipark Museum of Art

기'를 실천한다. 그렇게 "장차 우리의 앞에는 여러 가지 비난과 무수한 박해가 끊일 새 없이 닥쳐올 줄을 예기"[5]하면서도 나를 잊을 수 없는 이들은 저만치 나아갔다.

질문하는 이들은 자신의 몸이 허락하는 범위 이상으로 세상과 마찰을 빚었다. 나는 여전히 환청처럼 들려오는 마찰음에 귀를 막고 싶어진다. 어쩌면 우리는 마찰을 통해 벌려놓은 틈바구니로 솟아오른 삶의 다른 가능성에 의지해 겨우 살아가고 있는지도 모른다. 귀에 윙윙거리는 마찰음이 환청이 아니라 나의 살갗에서 들려오는 날이 온다면 당신은 우는 얼굴을 하려나.

나를 잊는 행복

김동인을 욕하며 나혜석을 이어받는 아주 깔끔한 결론에 이르렀다면 좋았을까. 하지만 그러기에 나는 오히려 오염된 김동인의 자아주의에 기대며 나혜석과는 조금 멀어질 참이다.

앞에서 언급했듯이 '질문하는 몸'은 배제의 선을 넘어 끝없는 '나-되기'를 실천한다. 실천은 타협이나 재건보다는 '넘기'를 선택한다. 질문이 두터운 선을 새로 긋거나 넓힐 뿐이라면 결국 또 밀려난 이들에게 또 다른 폭력을, 명령을, 배제를 가하는 셈이니까. 삶을 갉아먹는 어둠은 매끄럽고 우아하게 더 낮은 곳

으로 흘러간다. 그러니 선을 끝없이 넘고, 또 넘어 희미한 흔적마저 지워야 한다.

이 지점에서 나는 염치도 없이 프란츠 파농Frantz Omar Fanon[6]의 "오 나의 몸이여, 내가 언제나 질문하는 사람이 되게 하기를!"이라는 최후의 기도를 떠올린다. 차별과 혐오에 맞서 우리가 바랄 수 있는 건 이제 구체적인 정체성이 아니라, 그 선을 넘나들며 질문하게 하는 몸이다. 그리고 질문하는 몸은 새로운 정체성을 요구한다. 또 다른 모색으로 나타날 수 있는 새로운 이야기[7]를. "당신은 누구인가요?"라고 묻고서, 어디선가 들려올 가느다란 목소리를 기약 없이 기다리며 자신의 심장박동 소리마저 지운 누군가를.

그래서일까. 나혜석처럼 구체적인 여성을 호명하는 일이 여전히 유효하다고 주장하는 것이 망설여진다. 여성으로서의 정체성을 강조하는 저항은 물론 아직 유의미하지만, 때때로 그 사이에서 일어나는 또 다른 배제의 움직임을 보면 조금 아득해진다. 누군가 여성이 아니어야만 우리가 여성이 되는 건 아니고, 꼭 남성의 자리를 차지해야만 우리가 해방되는 건 아니지 않은가.

폭력과 저항은 어째서 긴밀히 얽혀버리고 마는가를 생각할 때 사랑과 증오가 한 끗 차이라는 진부한 표현을 떠올리고는 한다. 어떤 방식이든 상대방에게 얽매이는 지점에서 사랑과 증오

의 혼종을 보듯, 저항이 폭력과 닮아가는 지점을 살피게 된다. 승리의 함성을 소리 높여 외칠 때 입을 벌리는 내 얼굴이, 미워하던 그의 얼굴과 닮았다면 그것만큼 울어야 할 일이 또 있을까. 망설임 탓에 이기지 못한다 해도 차라리 조금 덜 울 수 있기를 바랄 뿐이다.

미주

1 김동인, 「자기의 창조한 세계」, 《창조》, 1920년.

2 김동인, 『김연실전』, 1939년.

3 누군가는 성녀가, 누군가는 악녀가 될 때 모든 여성들은 그 구분선에서 자유롭지 못하다. 문란함과 허영심이 진짜인지 여부를 따지는 일은 그래서 촌스럽다. 범주가 얼마나 사실적인가를 따진다면 범주를 만들어낸 구분선을 인정하는 셈이기 때문이다.

4 나혜석, 「나를 잊지 않는 행복」, 《삼천리》, 1931년.

5 김일엽, 「우리 신여자의 요구와 주장」, 《신여자》 제2호, 1920년.

6 서인도제도 마르티니크 섬에서 태어난 평론가, 정신분석학자, 사회철학자로, 알제리 독립운동에 헌신 했다. 인용문은 프란츠 파농, 노서경 옮김, 『검은 피부, 하얀 가면』, 223쪽, 문학동네, 2014년.

7 "개인의 정체성의 핵이 더 이상 이런 요소들이 아니라, 그것들을 바탕으로 정체성 서사를 써나가는 주체의 저자성 자체임을 뜻한다. 정체성에 대한 인정은 특정한 서사 내용에 대한 인정이 아니라, 서사의 편집권에 대한 인정이다." 김현경, 『사람, 장소, 환대』, 215쪽, 문학과지성사, 2015년.

아트콜렉티브 소격

김민지 대학에서 한국사를 전공했다. 앞으로는 다른 공부를 해볼 생각이다.

손경여 예술학을 전공한 편집자. 미술뿐 아니라 문화예술을 폭넓게 들여다보는 책을 만들고 있다.

심혜경 도서관 사서로 오랫동안 일했고, 지금은 전업 번역가다. 책, 영화, 여행으로 이어지는 삶을 살고 있다.

윤유미 유아교육학을 전공하고 6년간 어린이를 가르쳤다. 자녀들과 함께 미술관을 다니며 듣고 보는 일에 몰두하고 있다.

이상준 (프린스) 조각가이며 대학에서 '미술의 이해', '현대조각론' 등을 강의하고 있다. 매일 매일 예술과 자신에 대해서 생각한다.

이소영 현대미술사를 전공하고 미술에 대한 글을 쓴다. 책방 '마그앤그래'를 운영하며 대중적인 호흡으로 문화를 전달하고 있다.

최예선 신문방송학과 미술사학을 전공하고, 예술과 대중 사이를 가깝게 하는 책을 쓴다. 예술에 있어서 글쓰기의 문제에 관심이 많다.

홍지석 미술사 방법론을 깊이 고민하는 미술사학자. 미술사, 미술비평, 예술심리학 등의 분야를 연구하고 강의한다.

홍지연 (홍시) 경제학을 전공하고 컨설팅과 기획 업무를 하며 늘 전시장을 산책한다. 예술 작품과 전시 공간에 보다 깊게 다가가려고 노력한다.

아트콜렉티브 소격 #2 영대, 1924

ⓒ 아트콜렉티브 소격, 2020

초판 1쇄 발행 2020년 4월 27일

발행인 아트콜렉티브 소격 | **편집장** 손경여 | **편집** 최예선 | **디자인** 민혜원
발행 모요사 | **등록** 2019년 12월 19일(고양, 바00036) | **전화** 031 915 6777 | **팩스** 031 5171 7011
인스타그램 @artcollective_sogyeok

ISSN 2713-4997
ISBN 978-89-97066-53-7 (세트)
ISBN 978-89-97066-54-4 04600